목향 정광옥 의

한글궁체

길잡이

㈜이화문화출판사

책 머 리

　한글은 세계 그 어떤 글씨에서도 보기 드문 독창적이고 과학적인 아름다움이 담겨져 있는 글로서 1443년에 세종대왕께서 창제하였다.

　이러한 한글의 우수성은 세계 각국의 언어학자들이 밝히고 있다. 특히나 오늘날 한류 열풍으로 세계 곳곳의 젊은이들이 한글 배우기에 열광하고 있으며, 국제기구인 유네스코에서는 매년 문맹퇴치를 위해 기여한 사람들에게 「세종대왕 문맹퇴치상」을 수여하고 있을 정도로 한글의 우수성이 입증되고 있다. 따라서 이 책에서는 한글의 우수성을 바탕으로 예술의 혼을 깃들여 글자 예술로서의 가치를 높이고자 초보자 수준에서 이해하고 숙달할 수 있는 기본을 제공하고자 발간하게 되었다.

　이 책에 수록된 범위는 궁체에 중심인 정자이며 부디 본서를 통해 한글서예 입문자들에게 있어 등불이 되기를 바라는 마음이다.

　이 책은 그동안 한글을 쓰고 연구한 경험과 옛 어르신들이 글씨에 담겨있는 정성을 보면서 느꼈던 점을 풀이한 것이 무엇보다 많다.

　궁체는 우선 쓰는 이로 하여금 정성과 마음가짐부터 중요하다.

　한글 궁체는 첫째 기본 획이 중요하고, 둘째는 집필법이 정확해야 하며,

　셋째는 획의 방향 전환, 넷째는 획의 모양새가 아름다워야 한다.

　한글 궁체는 자형이 단아하며 예쁘고 섬세하기 때문에 이렇게 갖추려면 수많은 연습을 필요로 한다.

　모든 붓글씨는 살아서 움직이듯 한글 궁체도 정의와 도덕, 윤리같이 단아하고 부드러워야 한다.

　사람마다 한글 궁체를 쓰는 습관은 다르지만, 기본적으로 글자 수에 맞추어 세자 글자, 네 자 글자, 다섯 자 글자로 접어서 쓰도록 한다.

　아름답고 살아 있는 글씨를 쓰려면 팔을 들고 큰 글씨부터 연습을 해야 하며 한 획, 한 획을 정성들여 많이 쓰고 연습을 해야 한다.

<div align="center">

이천이십년 십일월

목향 **정 광 옥**

</div>

정 광 옥 丁光玉

1958년 파주출생

아 호 : 목향(木郷)

당 호 : 아취당(雅趣堂)

자 택 : 우)24363 강원도 춘천시 방송길 70, 103동 1101호
　　　　(온의 롯데캐슬 스카이클래스)

서예실 : 우)24414 강원도 춘천시 지석로 63, 208호(현진2차상가동)

전 화 : 033-253-2992 / 휴대폰 : 010-2339-4179

이메일 : cko1023@hanmail.net

다음블로그 : http://blog.daum.net/cko1023

네이버블로그 : http://blog.naver.com/cko1023

목향한글서예연구소 https://mokhyang1023.modoo.at/

공식사이트 : 네이버블로그, 다음블로그, 인스타그램, 페이스북, 유튜브

- 대한민국 미술대전 서예부분 초대작가
- 세종한글 서예대전 초대작가
- 신사임당 미술대전 초대작가
- 님의침묵 서예대전 초대작가
- 월간 서예문인화 한글 오체상 초대작가, 심사 역임
- 여초 선생 추모 전국 휘호대회 심사 역임
- (사)강원여성서예협회 설립 이사장(전문예술법인) (2014년~현재)
- 자랑스런 한국인 예술인상 문화예술부분 수상(2015년)
- 제43회 신사임당상 수상(2017년)
- 춘천시민상 수상(2014년)
- 강원서예대전 초대작가 부운영위원장 역임(2015년~2016년)
- 정선아리랑서화대전 운영위원장 역임(2015년)
- 충효예강원학생휘호대회 운영위원장(2002년~현재)
- 춘천예우회 회장(2019년~현재)
- 춘천시평생학습관, 춘천남부노인복지관, 한글서예 강사
- 목향한글서예학원(2000년~현재)
- 목향한글서예연구소 운영(2015년~현재)
- 한국예술문화원 이사(2017년~현재)
- 한국예술문화원 캘리그라피 춘천지회장(2017년~현재)
- 갈물회원, 늘샘회원, 한국미협회원, 강원미협회원, 춘천미협회원 등
- 개인전15회 / 국내외 초대 회원전 540여회

차 례

서예의 기초이론

1. 서예의 정의

문자를 소재로 하는 조형예술(造形藝術) 점과 선과 획(劃)의 태세(太細), 장단(長短), 필압(筆壓), 강약(强弱), 경중(輕重), 운필의 지속(遲速)과 먹의 농담(濃淡), 문자 간의 비례 구성 균형이 혼연일체가 되어 미묘한 조형미(造型美), 율동미(律動美), 추상미(抽象美)가 이루어지는 종합 예술이다.

서예에서는 글자에 사용된 점과 획의 모양 글자의 결구(結構) 장법(章法) 이 세 가지가 융합되어 조화를 이루는 조형미를 느끼게 한다.
조형미를 만들어 가는 고도의 상상력과 창의력이 수반되는 추상예술이라 할 수 있다.

서예의 특징은 쓰는 장소와 시기에 따라 달라지고, 기분이나 심경(心境)에 의해서도 변화되며, 호흡에 맞추어 써야 되기 때문에, 마음 수양의 예술이라 할 수 있다.

2. 서예의 종류

가. 한글 서예
 1) 궁체(宮體) : 정자, 흘림, 진흘림
 2) 판본체(板本體) 또는 고체(古體)
 3) 민체(民體)
 4) 혼서체(混書體) : 한글 한자의 혼용 시체
나. 한문서예

3. 서예를 하기 위한 준비물

가. 문방사우(文房四友)
서예를 쓰기 위해서는 기본적으로 4가지의 물품이 필요하다. 이를 문방사우(文房四友)라고 하여, 「붓, 벼루, 먹, 종이」를 의미한다. 4가지를 갖추었으면 기본적인 서예를 쓸 수 있다. 그리고 시간의 단축과 편함을 위하여 벼루와 먹을 먹물로 대체가 가능하며, 추가적으로 서진(문진), 깔판 등을 통해 서예를 쉽게 쓸 수 있다.

 1) 붓
붓의 구분은 그림붓과 글자붓으로 구분하는데, 글자붓은 보통 한글붓과 한문붓으로 나누어진다. 한글붓은 굵기가 16mm 이하(12mm, 14mm, 16mm 등)와 소자쓰기 적합한 10mm 이하 (10mm, 8mm 등) 의미 하며, 한문붓은 18mm

이상(18mm, 20mm, 22mm, 24mm 등)의 큰 붓을 의미 한다. 하지만 작은 붓으로 한문을 쓰기도 하며, 큰 붓으로 한글을 쓰기도 한다.

붓은 여러 가지 종류가 있기 때문에 다양한 종류의 붓을 사용해 봐야 한다. 그래야 자신에게 맞는 붓을 고를 수 있기 때문이다. 추가적으로 글을 많이 써본 사람은 붓의 탄력보다 모의 길이가 긴 장봉을 선택하지만, 초급자에게는 붓의 길이가 길면 글씨를 쓰기 힘들기 때문에 일반적으로 중간 붓을 추천한다.

2) 벼루

벼루는 서예를 쓸 때 먹을 가는 데 쓰는 도구를 가리킨다. 평평한 벼루에 약간의 물과 함께 먹을 갈아서 사용한다. 벼루는 먹이 잘 갈려야 하고 물이 스며들지 않는 재질로 만든 남포석(藍浦石)이 좋다. 그 외에도 옥 등 보석류, 또는 쇠나 나무, 도자기, 자석, 흙, 기와 등으로도 만들기도 한다. 벼루를 사용한 뒤에는 정리를 잘 하지 않으면 먹물이 마른자리에 찌꺼기가 남아서 추후 글씨를 쓸 경우 붓에도 찌꺼기가 묻으므로 사용 후에는 먹물을 빠르게 씻어내고, 남아 있는 경우는 부드러운 솔을 이용하여 벼루에 남은 찌꺼기를 물로 씻어 제거하여 관리를 해야 한다.

3) 먹

먹은 재질이 단단하고 굳으며, 색은 검은색을 띤다. 벼루에 갈아서 액체 상태로 만든 다음 글씨를 쓰는데 사용한다. 식물을 태운 뒤 나오는 그을음을 아교로 반죽시켜 고체로 고정한 것으로, 벼루에 물을 담은 뒤 먹을 갈아 먹물을 만들어 사용한다. 보통 소나무를 태워 나오는 송연(松煙)을 재료로 사용하는데, 현대에는 광물성 그을음을 사용하는 경우가 많다.

먹을 벼루에 충분히 갈지 않은 상태로 화선지에 글씨를 쓰게 되면 글자 테두리에 물이 번지기 때문에 좋은 글씨를 쓰기 위해서는 먹을 충분히 갈아야 한다. 그리고 시중에서 시판되는 먹물을 사용 할 경우 먹과 벼루를 사용하는 어려움을 피할 수 있지만, 관리가 잘 되지 않을 경우 먹물이 상할 수도 있기 때문에 이에 대한 관리가 필요하다.

4) 종이

보통 서예에 사용하는 종이는 목재펄프와 닥나무를 혼합하여 만들며, 이를 화선지라고 부른다. 일반 종이에 비하여 먹을 잘 빨아드리고 잘 번지며, 내구성이 높은 것이 장점이다. 다양한 종류가 있으며, 작품 특성에 따라 화선지의 종류도 다르게 사용한다.

나. 기타

서예에 사용하는 주요 4가지인 문방사우 외에 부수적으로 사용하는 것으로, 이를 이용하면 서예를 보다 편하게 쓸 수 있는 장점이 있다. 글씨를 쓸 때 화선지 아래에 먹물이 묻지 않도록 하는 깔개, 글씨를 쓸 때 종이를 움직이지 않게 고정하는 서진(문진), 붓을 보관할 수 있는 붓말이개, 벼루에 사용할 물을 담는 연적 등 다양한 부수적인 도구들이 있다.

4. 자세

(1) 서서쓰기 : 필력을 기르는데 가장 좋은 자세이며 몸이 부드럽고 시야를 넓게 확보할 수 있어 큰 글자쓰기에 적합하다.

(2) 앉아쓰기 : 책상과 의자를 사용하여 피로가 덜하고 선의 질도 의도대로 쉽게되는 일반적인 자세이다.

(3) 엎드려 쓰기 : 방바닥에서 엎드려 쓰는 방법으로 활동이 부자연스럽고 피로도가 높고 글씨가 힘차게 보이지만 점차 사라지는 추세이다.

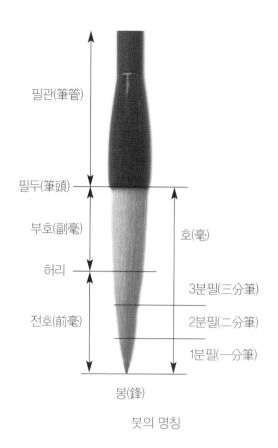

필관(筆管)

필두(筆頭)

부호(副毫)

호(毫)

허리

3분필(三分筆)

전호(前毫)

2분필(二分筆)

1분필(一分筆)

봉(鋒)

붓의 명칭

5. 붓의 명칭

　모필(毛筆)은 호(毫)와 봉(鋒)으로 나누며 호(毫)의 끝을 봉(鋒)이라 하여 마음으로 표시한다. 호(毫)는 둥글면서 원추형이라 하며, 봉(鋒)이 획(劃)의 중심을 통과하면 획이 입체감과 생명감을 갖게 된다. 집필(執筆)을 하기 전에 우선 붓의 부분적 명칭을 알아보면 그림과 같다.

　전호(前毫)는 글씨를 쓸 때 지면에 닿는 부분을 말하며, 부호(副毫)는 전호를 제외한 나머지 부분을 일컫는다. 가는 획을 쓸 때, 일분필(一分筆)로 쓸 때 부호(副毫)가 더 많아지게 되고 붓에 힘이 더 많이 내재(內在)해 있게 되어 힘도 제일 많이 든다.

6. 집필법

　붓을 어떻게 잡느냐에 따라서 전신정력(全身精力)을 종이에 쏟을 수 있고 또 먹칠만 하게 되어 예로부터 여기에 부심(腐心)하여 왔다.

　붓을 쥐는 데에는 단구법(單鉤法), 쌍구법(雙鉤法), 오지법(五鉤法) 등이 있으나 가장 합리적인 것은 발등법이다.

　쌍구법은 발등법(撥鐙法)이라고 말하기도 하며, 각기 다른 다섯 손가락의 특징을 살려서 집필하는 것이어서 오지집필법(五指執筆法)이라고 한다.

▶ 오지집필법(五指執筆法)은 다음과 같은 요령으로 한다.
○ 대지(大指) : 염(琰) – 엄지의 상절(上節)을 꺾고 손끝으로 붓대의 왼쪽을 누르며 버틴다.
○ 식지(食指) : 압(壓) – 누른다.
○ 중지(中指) : 구(鉤) – 꺾는다.
○ 명지(名指) : 격(格) – 튕긴다.
○ 소지(小指) : 저(抵) – 저항한다.
　먼저 엄지와 중지의 손가락 끝으로 필관의 아래에서 1/3점을 잡되 위에서 볼 때 동그란 모양이 되게 하고 가능한 한 손가락 끝으로 잡아 면적이 가장 크게 한다.

7. 붓 잡는 요령

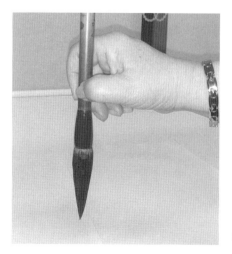

단구법

(1) 단구법(單鉤法)

　엄지와 검지로 필관을 누르며 중지로 필관을 받치는 방법으로 작은 글자를 쓸 때 사용한다.

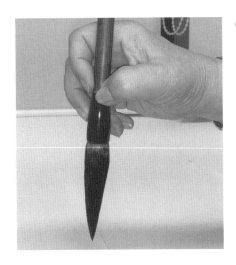

(2) 쌍구법(雙鉤法)

　엄지와 검지, 중지로 필관을 누르고 약지와 소지로 필관을 받치는 방법으로 중간크기의 글자를 쓸 때 사용한다.

쌍구법

(3) 오지법(五鉤法)

　엄지와 검지, 중지, 약지, 소지로 필관을 잡는 방법으로 큰글자를 쓸 때 사용한다.

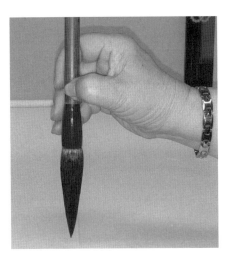

오지법

8. 팔의 자세

(1) 현완(縣腕)법 : 팔을 들고 쓰는 방법으로서 큰 글자 쓰기에 적합하다.

(2) 제완(提腕)법 : 팔꿈치만 책상에 살짝 대고 쓰는 방법으로, 중자(中字) 쓰기에 적절하다.

(3) 침완(枕腕)법 : 왼쪽 손등을 벼개 삼아 오른쪽 팔목이나 팔뚝을 대고 쓰는 방법이며 소자(小字) 쓰기에 적합하다.

(4) 팔의 움직임 : 붓을 쥐는 요령을 이해 하였으면 팔의 힘을 움직이는 요령을 알아야 한다. 즉, 팔의 힘은 손가락 힘보다 클뿐더러 활동범위가 넓고 조정의 폭도 크기 때문이다. 따라서 팔의 힘을 이용하여 손가락의 힘에 더해져야 한다. 그래야 붓도 힘이 있어 글씨가 힘 있고 생기있는 글씨가 된다. 팔의 움직임은 손바닥의 끝 부분을 움직이는 것이니 이 부분을 좌우로 움직임에 따라 붓이 눌러지고, 당기게 되고, 꺽이게 되어 경중(輕重)과 빠르기도 함께 변하게 된다. 팔꿈치의 움직임에 따라 붓은 손에서 자연스럽고 활동 범위가 넓게 된다. 결국에 글씨는 손가락, 손, 팔꿈치, 어깨, 허리와 같은 몸 전체의 힘으로 쓰게된다. 따라서 최초 입문시 바른자세로 숙련하는 하는 것이 중요하다.

9. 운필(運筆)과 용필(用筆)

(1) 운필 : 획을 긋거나 점을 찍는 방법, 즉 손가락으로 붓대를 잡고 글씨의 점과 획의 방향을 일정한 규칙에 의하여 붓을 움직여서 글씨를 완성시키는 과정.

(2) 용필 : 운필하는 동안 붓을 운행하는 속도, 필 압의 변화 및 방향 바꾸기 등 붓을 사용하는 방법.

10. 서법의 기초

가. 정획(正劃) 원칙과 준비

(1) 역입(逆入) : 글씨 방향과 반대방향으로 붓끝을 거슬러 들어가도록 하는 행위. 모든 시작에서 필수이다.

(2) 중봉(中鋒) : 붓의 진행방향으로 붓결을 세워 붓끝이 획의 중간에 위치하도록 하는 방법. 붓글씨에서 중봉을 유지하는 것은 가장 중요한 법칙의 하나이며, 이 방법에 충실해야 힘 있고 기운 가득찬 획을 그을 수 있다.

(3) 삼절(三折) : 획을 긋는데 3번의 꺾임이 있어야 하는 법칙으로 글씨의 생동감을 위해 방향전환 마무리 시 사용함.

(4) 회봉(回鋒) : 역입의 반대 개념으로 점과 획이 끝나는 곳에서 다시 오던 방향으로 향하는 것을 말하고 다음 획을 위하여 준비하는 방법. 회봉은 점, 가로획, 세로획, 삐침, 등의 모든 획에 적용되는 것으로 붓 끝을 버리지 않고 오던 방향으로 되돌아 가야한다.

(5) 윤필(潤筆) : 붓털에 먹물 묻히거나 적신다는 뜻. 붓털 윗부분(머리)까지 충분히 먹물을 묻히고 붓털을 여유롭게 가지런히 한 후에 오지제력을 확인 후 반드시 글씨를 써야 한다.

(6) 운필법 (運筆法) : 획을 긋거나 점을 찍는 방법을 운필법이라 하는데 점과 획을 이루는데 필요한 모든 수단을 총체적으로 말한다.

(7) 편봉(偏鋒) : 중봉이 되지 않은 상태 즉 획이 한쪽 가장자리로 붓끝이 쏠려있는 경우이며 측봉(側鋒)이라고도 한다.

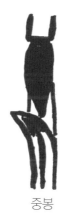

중봉

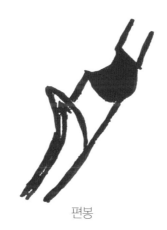

편봉

11. 중봉과 세우기

가. 왜 '붓' 이어야 하는가

(1) 오지제력(五指齊 力)

엄지는 첫째마디 상절을 꺾어 주고 검지, 중지는 필관 위로 얹어 힘의 균형을 이루고, 약지와 소지는 필관 뒤를 받치고, 약지 첫째마디를 돌출이 나오게 하여, 힘의 균형을 이루게 하며 손가락 사이에 틈이 없어야 한다. 엄지 끝 왼쪽으로 힘을 강하게 밀어주고, 이 때 검지는 적당히 견제해 주면서 중심을 잡아 주는 힘의 균형의 원리는 '오지제력(五指齊力)'이라고 한다.

(2) '세운다' 라는 개념

붓을 세운다는 것은 행필(行筆) 과정에서 흐트러지는 힘의 균형을 회복하기 위한 조치를 말한다.

힘은 종이와의 마찰을 얻기 위한 것이고 앞으로 향하는 힘은 붓 뒷부분의 힘을 붓 끝으로 전달하기 위한 것이다. 이 두 힘의 합력(合力)은 붓 끝으로 향하면서 앞으로 미끄러지지 않을 정도로 균형을 이루어야 한다. 만일 아래로 향하는 힘이 더 클 경우 붓이 행필할 때 보다 주저앉게 되고 커지는 지면(紙面)과의 마찰 때문에 붓을 다루기가 몹시 힘들어진다. 앞으로 향하는 힘이 더 클 경우 붓은 당연히 앞으로 미끄러진다.

여기서 주의해야 할 점은 절대로 손목을 움직여서는 안되고 팔을 움직여야된다. 붓이 종이에 전달하는 힘의 방향은 지면에 대해 수직이다. 손목을 움직인다는 것은 이러한 힘의 균형에 교란(攪亂)을 일으키는 것이 된다. 붓의 경우에서는 이러한 교란이 '꼬인다'라고 하며, 붓을 세울 때의 힘의 배분은 여러 가지 상황에 맞추어 행해야 한다.

(3) 왜 세우나

가. 획(劃)을 탄탄하게 하며 생동감을 만들어 주기 위해

나. 중봉(中鋒)을 잡기 위해

다. 절(切)이나 전(轉) 등 방향전환(方向轉換)을 위해

(4) 운지법(運指法)

이미 경지에 올라 있는 사람은 붓을 아무렇게나 쥐어도 상관이 없다고 하지만 바르게 쥐어야 바른 글씨를 쓴다. 집필법으로 잘 써야 글씨를 잘 쓴다. 집필법(執筆法)은 붓 잡는 방법이다. 글씨는 조건에 따라 여러 가지 있지만 첫째는 관직(管直, 붓을 바르게 세움)이다. 둘째는 획의 진행 방향과 붓 결이 일치함으로서 붓 끝이 획의 중간에 위치하도록 하는 방법으로 중봉을 유지하는 것은 붓글씨에서 이 방법에 충실해야 힘 있고 기운찬 획을 그을 수 있다.

엄지의 첫째 마디를 꺾으며 검지는 둘째마디에서 꺾고 지문부분에 갖다 대고 중지는 운전역할을 하여 살짝 필관에 올려놓고 약지와 소지는 필관 밑으로 놓는다. 모든 손가락의 마디를 펴진 마디가 없이 구부러서 살짝 주먹을 쥔다.

이때, 유의할 점은 모든 손가락의 마디가 구부려져야만 하며, 또 필관이 검지의 첫째 마디를 벗어나 둘째 마디로 오면 안되고 지문부분에 닿게 한다. 필관이 검지의 둘째 마디로 오면 붓이 저절로 기울어지게 되어 중봉을 유지할 수가 없다.

손가락 끝을 주먹을 쥐듯이 안으로 힘을 조금 주면 손바닥이 당기듯 팽팽한 긴장감을 느낄 수 있다. 또 엄지와 검지가 둥근 원을 그리게 되는데 흔히 이것을 호안(虎眼)이라 한다. 엄지의 마디를 모두 펴서 필관을 버티듯이 쥐는 것은 잘못된 방법이며, 엄지와 검지가 반원형이 되니 이를 봉안(鳳眼)이라 하는데 이는 붓의 움직임이 원활하지 않아서 글씨가 굳어지게 된다.

이론 서예에서 보면 오지제력(五指齊力)이라는 말을 자주 한다. 오지제력이 되려면 엄지의 위치와 중지, 검지의 위치를 마주보게 해서는 안된다. 마주보게 되면 약지와 소지가 힘을 받지 못하면 엄지와 중지, 검지의 위치를 조금 붙여서 힘을 주면 필관이 손바닥 안으로 들어오게 되는데 약지와 소지도 힘을 받아 제 역할을 하게 되어 오지제력이 된다. 처음부터 좋은 습관을 들여야 멋진글씨가 나올 수 있다.

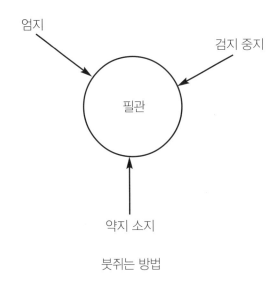

붓쥐는 방법

기본필법(모음)

※ 역입, 중봉, 회봉의 개념 숙지 후 연습에 들어가야 한다.

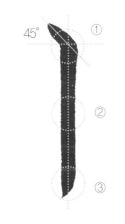

- ①은 역입 후 삼절로 방향 전환한다.
- ②는 중봉 (입체감)
- ③은 붓을 멈추듯이 약간 들어서 붓 끝을 왼쪽으로 모아서 가늘게 뽑는다.

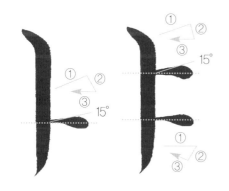

- 점은 붓끝을 역입하여 가볍게 15° 평점으로 찍고 아랫방향으로 삼절로 세워 왼쪽으로 붓을 들고 되돌아 회봉한다.
- 위에 점은 약간 위로 향하듯 찍되 마지막에 회봉한다.
- 아래 점은 수평으로 향하되 아래로 회봉은 내려찍는다.

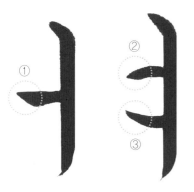

- ①은 역입 : ㅕ 가볍게 역입 처리

- ②는 중봉(엄지와 명지의 힘) : ㅕ 윗점은 공중 역입으로 엎는 듯이

- ③은 봉(엄지와 명지의 힘) : ㅕ 가볍게 대서 아래로 내리다가 위로 올라간다.

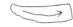

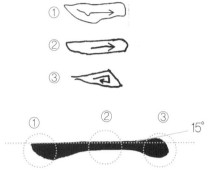

- ①은 역입 : (엄지에 힘 상절로 삼절함)
- ②는 중봉 : 붓끝으로 밀어 올려 빠르게 나가 곧게 나간다.
- ③은 회봉 : (명지·소지의 힘) 15° 올리고 아랫방향으로 붓끝을 모으고 마주 보며 회봉으로 처리한다.

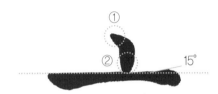

- ①은 45° 넣고 15°씩 세부분을 삼절로 나누어 방향을 설정하고 세워 처리한다.
- ②는 붓을 약간 들고 왼쪽은 수직으로 가늘게 처리한다.

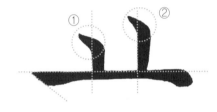

- ①은 역입 후 삼절을 통해 방향을 바꾸고 붓을 세워 내리고 삐침과 획의 길이 는 비슷하게 처리한다.
- ①의 크기는 삐침과 획의 길이와 같게 쓴다.
- ②는 ①보다 삐침을 작게 해야 획이 길어 보인다.

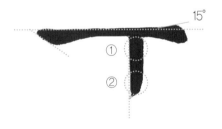

- ①은 가로획 속에서 시작한다.
- ②는 부분이 멈추듯이 붓 끝을 약간 들고 힘있게 왼쪽 방향으로 붓끝을 들어 올린다.
- 모든 획의 시작은 역입을 한다.

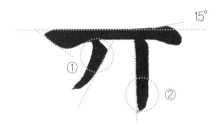

- ①은 역입으로 가로획 속에서 시작하며 팔을 들고 세 번으로 나누어 처리하며 끝에서 멈추다가 다음 획 2로 옮겨 그 맥으로 이어 가며
- ②는 붓끝을 왼쪽 방향으로 천천히 강하게 뽑는다.

기본필법(자음)

「ㄱ」의 필법

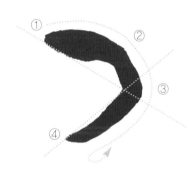

- ①은 역입 후 붓을 위로 하여 긋는다.
- ②는 아래로 방향 바꾸고
- ③은 붓을 들어서 방향을 바꾼다.
- ④는 팔을 들고 방향을 설정하여 붓 끝을 뿌리지 않고 거둔다.

※ 가, 갸, 거, 겨, 기 (초성)

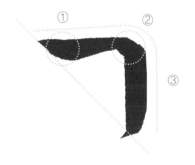

- ①은 모음 'ㅡ'와 동일하게 시작한다.
- ②는 삼절로 팔을 방향 전환을 한다.
- ③은 붓끝을 멈추듯 들어서 힘을 주어 마무리 한다.
- ③은 모음 'ㅣ'와 동일하게 하고 멈추다가 안으로 긋는다.

※ 고, 교 (초성, 받침)

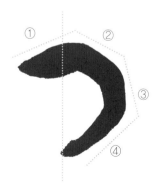

- ①과 ②사이는 점찍듯이 세운다.
- 힘차게 눌러 ②로 세워 ③으로 꺽어 왼쪽 아래로 세워 ④로 향하여 긋는다.

※ 구, 규, 그 (초성)

「ㄴ」의 필법

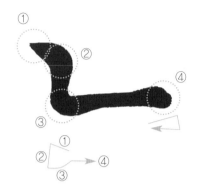

- ①은 역입하여 ①과 ②사이에 삼절로 긋는다.
- ②는 삼절로 방향 전환한다.
- ③은 붓 끝을 모으고 팔을 왼쪽방향으로 들고 삼절 전환 후 가로획을 중봉으로 처리한다.
- ④는 오른쪽 방향전환 후 직선으로 나가 삼절로 처리한다.

※ 나, 냐, 니 (초성)

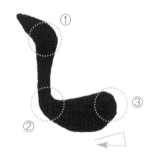

- ①은 삐침을 크게 역입하고 ①과 ②사이에 삼절로 긋는다.
- ②는 밑으로 내려 오면서 붓을 들어서 긋는다.
- ③은 오른쪽 방향전환 후 위로 올리면서 회봉하여 짧고 두껍게 마무리 한다.

※ 너, 녀 (초성)

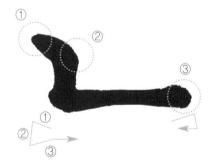

- ①은 역입하여 ①과 ②사이에 삼절로 긋는다.
- ②는 ①번 크기 만큼 긋고 ②번에서도 삼절로 팔을 들고 안으로 긋는다.
- ③은 오른쪽 방향전환 후 직선으로 나가 삼절로 회봉한다.

※ 노, 뇨, 누, 느 (초성)

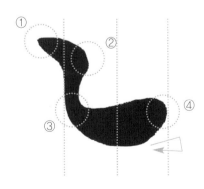

- ①은 역입하여 ①과 ②사이에 삼절로 긋는다.
- ②는 다시 팔을 안으로 직선으로 긋는다.
- ③은 팔을 들고 붓끝으로 삼절로 오른쪽으로 이동하며, ③과 ④사이에서 붓을 눌렀다가 세워 삼절로 가다가 회봉할 때도 삼절로 마무리 한다.

※ 받침 (종성)

「ㄷ」의 필법

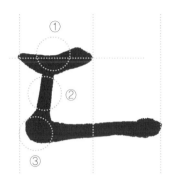

- ①의 가로획은 치켜서 곧게 긋는다.
- ②는 붓끝을 역입하여 가로획 보다 가늘게 긋는다.
- ③은 짧게 삼절로 나누어 완전히 팔의 방향을 바꾼다.

※ 다, 댜, 디 (초성)

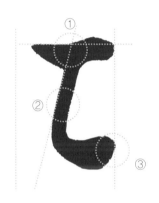

- ①은 가로획을 힘차고 치켜서 짧게 긋는다.
- ②는 세로획을 빠르고 길게 긋는다.
- ③은 ①보다 가로획을 두껍게 긋고 회봉 한다.

※ 더, 뎌 (초성)

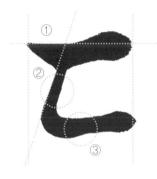

- ①은 가로획을 약간 치켜서 굵게 긋는다.
- ②는 세로획을 가늘게 긋는다.
- ③은 ①보다 가늘게 약하게 긋는다.

※ 도, 됴, 두, 듀 드 (초성)

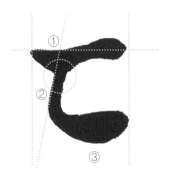

- ①의 첫 가로획은 치켜서 다른 획보다 강하게 긋는다.
- ②는 역입을 하여 긋는다.
- ③은 위, 아래 가로획의 길이를 같게 한다.

※ 받침 (종성)

「ㄹ」의 필법

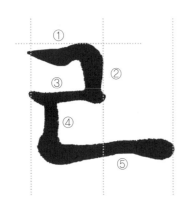

- ①의 가로획은 치켜서 짧게 긋는다.
- ②는 세로획을 짧게 긋는다.
- ③은 가로획의 길이와 같게 한다.
- ④는 가늘게 긋고 붓끝을 삼절을 통하여 가로획을 길게 긋는다.

※ 라, 랴, 래, 리 (초성)

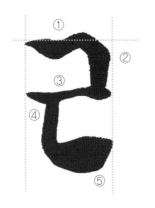

- "ㄱ" 보다 "ㄷ"이 강해야 한다.
- ①은 강하고 짧게 긋는다.
- ②는 두껍게 긋는다.
- ③은 가로획을 가늘게 긋는다.
- ④는 짧게 가늘게 긋되 ⑤를 향하여 팔을 들고,
- ⑤는 가로획을 두껍게 짧게 회봉하여 붓끝이 중간에서 멈춘다.

※ 러, 려 (초성)

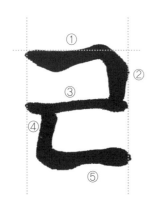

- ①의 가로획은 가늘게 긋는다.
- ②는 짧게 긋는다.
- ③은 첫 가로획보다 가늘게 긋는다.
- ④는 짧게 비스듬히 긋는다
- ⑤의 가로획은 팔을 들고 긋는다.

※ 로, 료, 루, 류, 르 (초성)

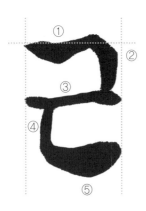

- ①의 가로획은 치켜서 굵게 놓는다.
- ②의 세로획은 짧게 긋는다.
- ③은 첫 가로획보다 가늘게 긋는다.
- ④는 역입하여 가늘게 긋는다.
- ⑤는 다른 가로획보다 두껍게 하며 회봉하여 붓끝이 중간에서 멈춘다.

※ 받침 (종성)

「ㅁ, ㅂ, ㅇ, ㅎ」의 필법

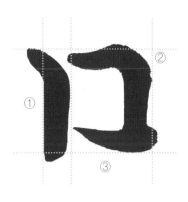

- ① 세로획은 길어야 한다.
- ② 가로획은 ①보다 높아야 한다.
- 'ㅁ'은 정사각형이어야 하며 ①과 ③의 길이가 같거나 ①이 길이가 약간 길어
 야 한다.

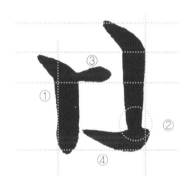

- ①은 'ㅁ'과 동일하되 순서를 지킨다.
- 'ㅂ'은 획순을 잘 알아서 써야 한다.
- ② 세로획 끝은 가늘게 처리하고
- ③은 ②에 붙이지 않게 하며, ④의 가로획을 가늘게 처리하고, ④ 가로획은 ①
 보다 같거나 짧아야 한다.

11시

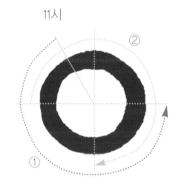

- ① 화살표 방향으로 최대한 원 안의 넓이를 넓게 삼절로 처리하고
- ①은 왼쪽 11시에서 삼절로 3시까지 3/4을 돌리고, 다시 시계방향으로 9시에
 서 삼절로 6시까지 돌린다.

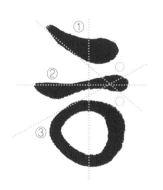

- 획의 공간 여백이 같게 한다.
- ①. ②. ③의 모든 획은 중심을 맞춰야 한다.
- 가로획은 짧게 곧게 치켜 긋는다.

「ㅅ」의 필법

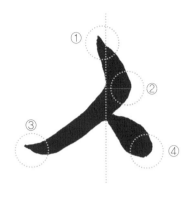

- ①은 역입하여 긋는다.
- ②는 붓을 세워 팔을 왼쪽 방향쪽으로 들고 삼절 후 중봉으로 마무리 한다.
- ③은 뿌리지 말고 팔을 들고 삼절로 긋고 가늘게 멈춘다.
- ④는 ③의 맥으로 회봉하여 마무리 한다.

※ 사, 샤, 시 (초성)

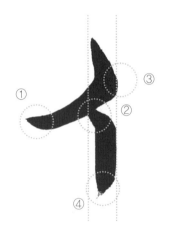

- ①의 삐침 끝은 뿌리지 말고 팔을 들고 삼절로 나누어 긋고 가만히 멈추고 ②로 옮긴다.
- ②는 역입하여 짧게 삼절로 나누어 중봉으로 긋고 멈춘다.
- ③과 ④는 직선이어야 한다.

※ 서, 셔 (초성)

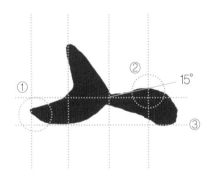

- ①은 역입하여 삼절로 왼쪽 방향으로 짧은 획으로 삼절로 강하게 처리하고,
- ②는 역입으로 15° 위로 올려 마무리 한다.
- ③은 평행을 유지하여야 한다.

※ 소, 쇼, 수, 슈, 스 (초성)

「ㅈ」의 필법

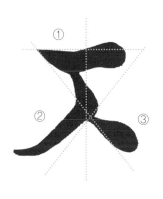

- 가로획은 치켜서 긋는다.
- 대각선 중심 유지
- 수직 중심 유지
- 사선 중심 유지
- ①과 ②사이 깊이 들지 않게 한다.
- ③은 ① 가로획 길이와 같게 한다.

※ 자, 쟈, 재, 쟤, 지 (초성)

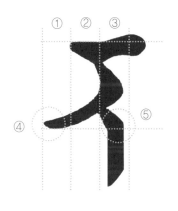

- 가로획은 치켜서 긋는다.
- 수직 중심 유지
- ①, ②, ③ 간격은 평행이 되어야 한다
- ④는 팔을 들고 천천히 삼절로 유지하고 잠시 멈추었다가 ⑤로 역입하여 옮겨 긋는다.

※ 저, 져 (초성)

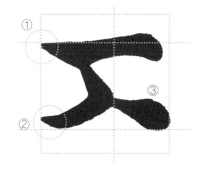

- 가로획은 치켜서 긋는다.
- 'ㅁ' 자형 유지
- 'ㅈ'의 가로가 약간 넓게 쓴다.
- ②는 삼절의 호흡으로 ①획 시작부분에 맞춘다. .
- ③은 중앙을 맞추어 ②와 같아야 한다.

※ 조, 죠, 주, 쥬, 즈, 쥐, 줘, 죄 (초성)

「ㅊ」의 필법

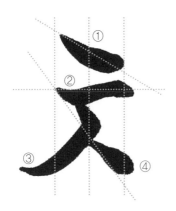

- ①의 윗점은 가볍게 45° 우측 아래 방향으로 눌러 세워 올려 마무리 한다.
- ②는 가로획을 약간 올려 긋는다.
- ③, ④는 간격을 맞게 마무리 한다.

※ 차, 챠, 치 (초성)

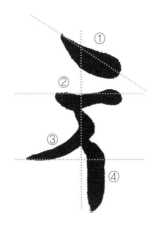

- ①은 짧고 강하게 긋는다.
- ②는 가로획을 약간 올려 짧게 긋는다.
- ③은 역입으로 짧게 하며 삼절 호흡법으로 한다.
- ④는 붓끝을 꼭 잡고 역입하여 내려 긋는다.

※ 처, 쳐 (초성)

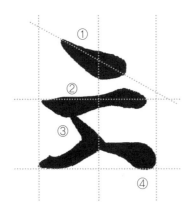

- ①은 첫 획은 45° 우측 아래 방향으로 눌러 삼절로 회봉하여 마무리한다.
- ②의 가로획을 가늘게 올려 긋는다.
- ③은 ②획에 깊게 넣지 말고 ④는 중심과 간격을 맞추어 삼절 호흡으로 마무리 한다.

※ 초, 쵸, 추, 츄, 츠 (초성)

「ㅋ」의 필법

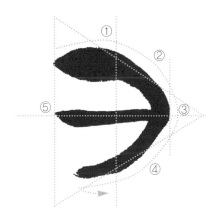

- ①은 역입 후 붓을 위로 하여 긋는다.
- ②는 아래로 방향 바꾸고
- ③은 붓을 들어서 방향을 바꾼다.
- ④는 팔을 들고 방향을 설정하여 붓 끝을 뿌리지 않고 거둔다.
- ⑤는 가로획으로 가늘게 처리한다.

※ 카, 캬, 커, 켜, 키 (초성)

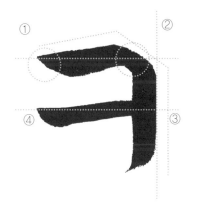

- ①은 모음 'ㅡ'와 동일하게 시작한다.
- ②는 삼절로 방향 전환을 한다.
- ③은 붓끝을 멈추듯 들어서 힘을 주어 마무리 한다.
- ③은 모음 'ㅣ'와 동일하게 뒤로 멈추다가 긋는다.
- ④는 역입으로 들어가서 가로획으로 가늘게 처리하고 세로획 약간 닿게 처리
 한다.

※ 코, 쿄, 받침 (초성)

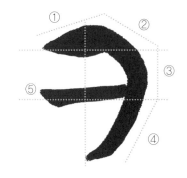

- ①과 ②사이는 점찍듯이 세워서 같은 크기로 처리한다.
- 힘차게 눌러 ②로 세워 ③으로 꺽어 왼쪽 아래로 세워 긋는다.
- ⑤는 역입으로 가로획으로 가늘게 처리한다.

※ 쿠, 큐, 크 (초성)

「ㅌ」의 필법

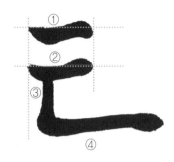

- ①은 첫 획을 치켜서 강하게 긋는다.
- ②는 첫 가로획보다 약하게 긋고, 길이가 같게 긋는다.
- ③과 ④는 팔꿈치를 들고 방향을 설정한 후 가로획을 긋는다.

※ 타, 탸, 티 (초성)

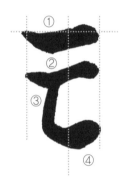

- ①은 두껍고 짧게 강하게 긋는다.
- ②는 첫 가로획보다 가늘게 긋는다.
- ③은 세로획을 쓸 때 팔을 바르게 하고
- ④는 완전히 팔 발향을 설정한 후 회봉하여 붓끝이 중간에서 멈춘다.

※ 터, 텨 (초성)

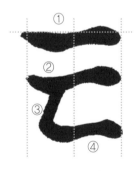

- ①은 가로획을 길게 두껍게 긋는다.
- ②는 첫 가로획보다 가늘게 긋는다.
- ③과 ④는 붓끝을 곧바로 세워서 긋는다.

※ 토, 툐, 투, 튜, 트 (초성)

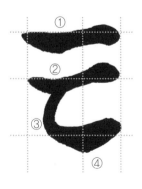

- ①은 가로획을 약하지 않게 긋는다.
- ②는 첫 가로획보다 가늘게 긋는다.
- ③과 ④는 손끝을 꼭 잡고 흔들리지 않도록 튼튼하게 하며 붓끝을 중간에서 멈춘다.

※ 받침 (종성)

「ㅍ」의 필법

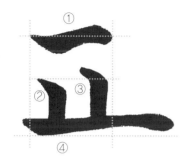

- ①은 강하고 약간 올라가게 긋고 회봉할 때는 삼절로 맺는다.
- ②와 ③은 가로획보다 약간 안쪽으로 긋는다.
- ④는 첫 획보다 약간 앞에서 길게 긋는다.

※ 파, 퍄, 피, 패 (초성)

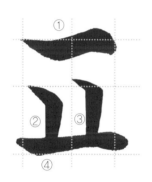

- ①은 가로획은 짧고 강하게 약간 올라가게 긋는다.
- ②와 ①의 가로획 사이를 넓게 간격 맞추어 긋는다.
- ④는 첫 획보다 약간 올려서 길게 긋는다.

※ 퍼, 펴 (초성)

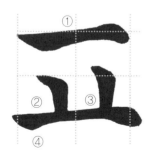

- 획 간의 공간 유지
- ①은 가로획을 길고 강하게 올려 긋는다.
- ②는 삐침과 획의 길이를 비슷하게 긋는다.
- ③은 삐침을 ②보다 약간 짧게 긋는다.
- ④는 가로획 ①과 약간 길게 하며 수평으로 획을 긋는다.

※ 포, 표, 푸, 퓨, 프, 받침 (초성, 종성)

한글 궁체의 결구(짜임새) 원칙

1. 한글 궁체

한글 궁체는 자형을 바르게 이해 하여야만 균형이 바로 되고 바른 글씨를 쓸 수 있다.

2. 자형의 형태

(1) 삼각형을 옆으로 누운 모양 : 여, 아, 셔, 사 ◁ (2) 정삼각형 모양 : 소, 오, 초, 츠 △

(3) 사다리꼴을 옆으로 놓은 모양 : 거, 니, 디, 리◖ (4) 사다리꼴을 바르게 세워 놓은 모양 : 고, 로, 모, 보 △

(5) 마름모꼴 모양 : 속, 송, 옥, 웅 ◇ (6) 사각형 모양 : 성, 신, 임, 정 ▢

3. 받침 처리 요령

(1) 위의 닿소리와 받침의 폭이 같아야 한다 : 를, 손, 을, 좋

(2) 받침의 기필은 닿소리의 중심에서 시작해야 한다 : 산, 신, 접

(3) 'ㄱ' 받침은 가로획을 길게 써야한다 : 국, 녹, 삭, 학

(4) 'ㅇ' 받침은 우측을 맞추어야 한다 : 광, 망, 방, 풍

(5) 'ㅅ' 받침은 위의 중심을 맞추어야 한다 : 갓, 뱃, 옷, 잇

(6) 쌍받침은 넓이를 등분하고 우측받침을 길게 한다 : 넓, 맑, 없, 있

4. 받침 있는 중성 글씨는 붙이지 말아야 한다 : 국, 남, 담, 암

5. ㄹ, ㅁ, ㅂ 이 붙은 받침 없는 글자는 왼편 닿소리를 중심으로 아랫부분을 길게 써야 한다 : 리, 머, 버

6. 자음이 옆에 올 때는 폭을 좁게 아래위는 넓게 한다 : 너, 노, 더, 도

7. ㅅ과 ㅊ은 중심선을 넘어 간다 : , 빗, 잇, 및, 빛

8. 기타 준수 해야 할 사항

(1) 글씨 자형에 대한 개념을 숙지 해야 한다.

(2) 필순을 준수 하여야만 한다.

(3) 간격을 고르게 하며 중심선에 맞추어야 한다.

(4) 글씨는 공간의 같음과 넓고 좁음을 이해하고, 균형을 잡아야 한다.

(5) 자세에서는 손목을 세우고 팔꿈치는 들고 손끝에 힘주며 획을 그어야 한다.

(6) 역입과 중봉을 반드시 유지해야 한다.

자형의 형태

1. 삼각형 옆으로 누운 자형

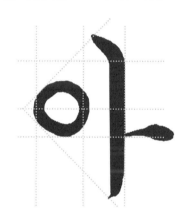

- 삼각형을 옆으로 누운 모양
- 'ㅇ'자 초성에 맞추어 점을 같은 방향에 찍는다.
- 점선을 보며 균형과 간격 맞춘다.

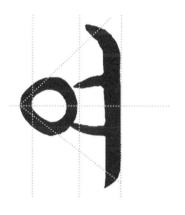

- 삼각형을 옆으로 누운 모양
- 'ㅇ'자 초성에 맞추어 나란히 같은 방향으로 윗점은 역입 하며 엎는 듯 치켜 평으로 처리하고 아랫점은 공중 역입하여 아래로 내리키다가 평으로 처리한다.
- 점선을 보며 균형과 간격 맞춘다.

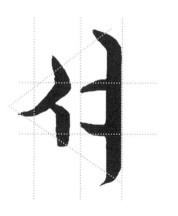

- 삼각형을 옆으로 누운 모양
- 'ㅅ'자 초성에 맞추어 나란히 같은 방향으로 윗점은 역입 하며 엎는 듯 치켜 평으로 처리하고 아랫점은 공중 역입하여 아래로 내리키다가 평으로 처리한다.
- 점선을 보며 균형과 간격 맞춘다.

2. 정삼각형의 자형

- 삼각형을 바르게 세워 놓은 모양
- 'ㅗ'는 'ㅜ'보다 가로획이 짧다.
- 우측 가로획은 우측보다 좌측 간격이 좁다.
- 점선을 보며 균형과 간격 맞춘다.

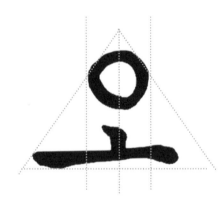

- 삼각형을 바르게 세워 놓은 모양
- 'ㅗ'는 'ㅜ'보다 가로획이 짧다.
- 우측 가로획은 우측보다 좌측 간격이 좁다.
- 점선을 보며 균형과 간격 맞춘다.

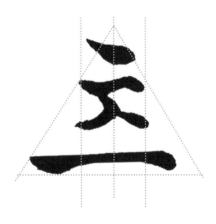

- 삼각형을 바르게 세워 놓은 모양
- 점획과 가로획 중심이 맞아야 한다.
- 점선을 보며 균형과 간격 맞춘다.

3. 사다리꼴을 옆으로 놓은 자형

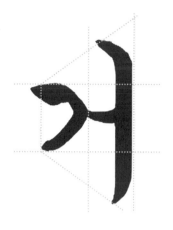

- 사다리꼴을 세워 놓은 모양
- 'ㅓ' 획을 중앙에 넣는다.
- 점선을 보며 균형과 간격 맞춘다.

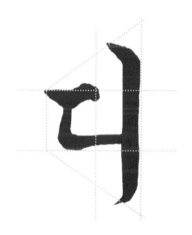

- 사다리꼴을 세워 놓은 모양
- 첫 가로획을 약간 나오게 한다.
- 점선을 보며 균형과 간격 맞춘다.

- 사다리꼴을 세워 놓은 모양
- 'ㄹ'은 중앙 가로획을 가늘게 처리 한다.
- 점선을 보며 균형과 간격 맞춘다.

4. 사다리꼴을 올바르게 세워 놓은 자형

- 사다리꼴을 바르게 세워 놓은 모양
- '⊥'는 'ㄱ'의 시작점과 같은 위치에서 시작한다.
- 점선을 보며 균형과 간격 맞춘다.

- 사다리꼴을 바르게 세워 놓은 모양
- 'ㄹ'의 가운데 가로획은 가늘게 긋는다.
- 점선을 보며 균형과 간격 맞춘다.

- 사다리꼴을 바르게 세워 놓은 모양
- 'ㅂ'의 첫 가로획은 가늘게 하여 'ㅂ'의 여백은 정사각형이 되어야 한다.
- 점선을 보며 균형과 간격 맞춘다.

5. 마름모꼴의 자형

- 마름모를 이루는 모양
- 'ㅗ'는 'ㅜ'자보다 길이가 짧다.
- 가운데 가로획은 가늘게 긋고 종성 'ㄱ'은 가로획이 길고 가늘게 긋고 세로획
 은 짧고 굵게 한다.
- 점선을 보며 균형과 간격 맞춘다.

- 마름모를 이루는 모양
- 'ㅗ'는 'ㅜ'자보다 길이가 짧다.
- 'ㅅ' 초성은 줄보다 더 나오게 쓰며 'ㅇ'은 줄에 맞춘다.
- 점선을 보며 균형과 간격 맞춘다.

- 마름모를 이루는 모양
- 'ㅗ'는 'ㅜ'자보다 길이가 짧다.
- 'ㅇ'은 초성보다 종성을 약간 크게 한다.
- 점선을 보며 균형과 간격 맞춘다.

- 사각형의 모양
- 글씨의 모양 관념이 뚜렷해야 한다.
- 필순을 틀리지 않게 써야 한다.
- 간격을 고르게 맞추어 써야 한다.
- 중심을 맞춰서 써야 한다.

- 사각형의 모양
- 글씨의 모양 관념이 뚜렷해야 한다.
- 필순을 틀리지 않게 써야 한다.
- 간격을 고르게 맞추어 써야 한다.
- 중심을 맞춰서 써야 한다.

- 사각형의 모양
- 글씨의 모양 관념이 뚜렷해야 한다.
- 필순을 틀리지 않게 써야 한다.
- 간격을 고르게 맞추어 써야 한다.
- 중심을 맞춰서 써야 한다.

받침처리요령

1. 받침 'ㄱ'은 가로획을 길게 써야 한다.

- 받침 'ㄱ'은 가로획을 가늘고 길게 쓰고, 세로획은 굵고 짧게 쓴다.
- 받침있는 중성글씨는 붙이지 말아야 한다.
- 점선을 보며 균형과 간격 맞춘다.

※ 국, 녹, 숙, 옥

- 받침 'ㄱ'은 가로획을 가늘고 길게 쓰고, 세로획은 굵고 짧게 쓴다.
- 받침있는 중성글씨는 붙이지 말아야 한다.
- 점선을 보며 균형과 간격 맞춘다.

※ 낙, 닥, 탁, 락

- 받침 'ㄱ'은 가로획을 가늘고 길게 쓰고, 세로획은 굵고 짧게 쓴다.
- 받침있는 중성글씨는 붙이지 말아야 한다.
- 점선을 보며 균형과 간격 맞춘다.

※ 각, 삭, 착, 학

2. 받침의 기필은 닿소리의 중심에서 시작한다.

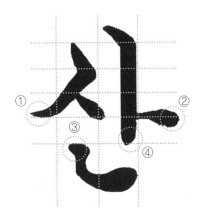

- 받침의 기필은 닿소리의 중심에서 시작한다.
- ①과 ②의 평형을 유지한다.
- ③과 ④는 맞물려야 한다.
- 점선을 보며 균형과 간격 맞춘다.

※ 간, 산, 안, 잔, 천

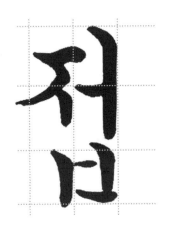

- 받침의 기필은 닿소리의 중심애서 시작한다.
- 점선을 보며 균형과 간격 맞춘다.

※ 섭, 입, 접, 첩

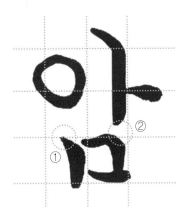

- 받침의 기필은 닿소리의 중심에서 시작한다.
- ①과 ②는 간격 유지
- 점선을 보며 균형과 간격 맞춘다.

※ 암, 삼, 잠, 참

3. 위의 닿소리와 받침의 폭이 같아야 한다.

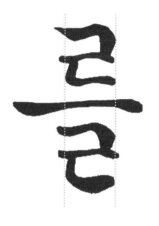

- 닿소리와 받침 폭이 같아야 한다.
- 점선을 보며 균형과 간격 맞춘다.

※ 를, 롤, 올, 을

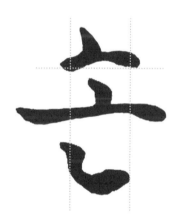

- 'ㅅ' 오른쪽 선을 약간 넘어야 한다.
- 닿소리와 받침 폭이 같아야 한다.
- 점선을 보며 균형과 간격 맞춘다.

※ 손, 존, 촌

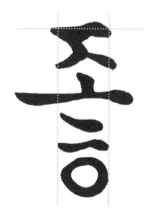

- 'ㅈ' 오른쪽 선을 약간 넘어야 한다.
- 닿소리와 받침 폭이 같아야 한다.
- 점선을 보며 균형과 간격 맞춘다.

※ 놓, 좋

4. 받침 'ㅇ'은 오른쪽을 맞춰야 한다.

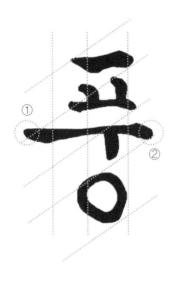

- 받침 'ㅇ'은 오른쪽을 맞춰야 한다
- ①의 가로획은 ②쪽으로 약간 올려서 회봉한다.
- 점선을 보며 균형과 간격 맞춘다.

※ 궁, 붕, 웅, 풍

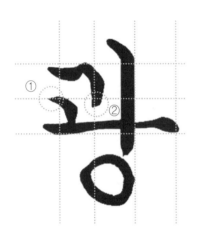

- 받침 'ㅇ'은 오른쪽을 맞춰야 한다.
- ①과 ②는 맞물려야 한다.
- 점선을 보며 균형과 간격 맞춘다.

※ 광, 양, 탕, 팡

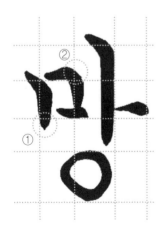

- 받침 'ㅇ'은 오른쪽을 맞춰야 한다
- ①은 약간 길고 두껍게 처리한다.
- ②는 'ㅁ' 가로획과 비슷하게 처리한다.
- 점선을 보며 균형과 간격 맞춘다.

※ 강, 낭, 망, 앙

5. 받침 'ㅅ'은 중심을 맞추어야 한다.

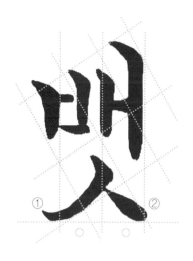

- 'ㅅ' 받침은 오른쪽을 맞춰야 한다.
- 초성 'ㅂ'은 쌍모음이 있으므로 작게 처리하며, 세로획이 많아 가급적 가늘게 처리한다.
- 받침 ①과 ②는 위에 있는 글자크기보다 작게 처리한다.
- 점선을 보며 균형과 간격 맞춘다.

※ 갯, 랫, 맷, 뱃

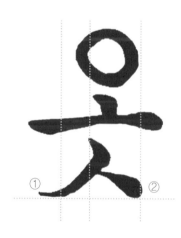

- 'ㅅ' 받침은 오른쪽을 맞춰야 한다.
- ①은 중성보다 작거나 같게 처리한다.
- ②는 종성에 기준이라 굵게 처리하며 기준선보다 나오게 한다.
- 점선을 보며 균형과 간격 맞춘다.

※ 곳, 놋, 옷, 촛

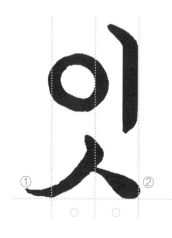

- 'ㅅ' 받침은 오른쪽을 맞춰야 한다.
- ①은 초장 'ㅇ'보다 약간 나오게 처리한다.
- ②는 기본선에서 약간 나오게 처리한다.
- 점선을 보며 균형과 간격 맞춘다.

※ 깃, 싯, 잇, 빗

6. 쌍받침은 넓이를 등분하고 오른쪽 받침을 길게 한다.

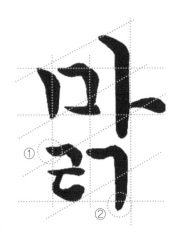

- 쌍받침은 넓이를 등분하고 오른쪽 받침을 크고 길게 한다.
- ①은 초성 가로획보다 같거나 작게 시작하며 초성 중앙선을 넘지 않으며 받침 왼쪽은 선 안으로 써야 한다.
- ②는 오른쪽은 왼쪽보다 크게 처리한다.
- 점선을 보며 균형과 간격 맞춘다.

※ 낡, 닭, 맑, 밝

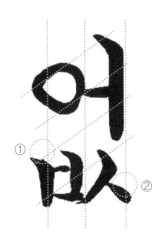

- 쌍받침은 넓이를 등분하고 오른쪽 받침을 크고 길게 한다.
- ①은 초성 가로획보다 같거나 작게 시작하며 받침 왼쪽은 초성 중앙선을 넘지 않아야 하며 받침 ②는 중성 세로획 보다 나오게 처리한다.
- 받침 ①과 ②는 위에 있는 글자 크기보다 작게 처리한다.
- 점선을 보며 균형과 간격 맞춘다.

※ 없, 값

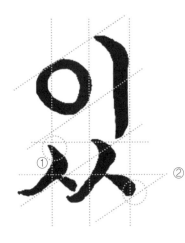

- 쌍받침은 넓이를 등분하고 오른쪽 받침을 크고 길게 한다.
- 모든 쌍받침은 왼쪽을 작게 오른쪽을 크게 써야 한다.
- ①은 역입 작게 처리하며, ②는 선을 맞추어야 한다.
- 점선을 보며 균형과 간격 맞춘다.

※ 갔, 섰, 있, 었

'기역'이 쓰여지는 위치 알아보기(가, 고, 구)

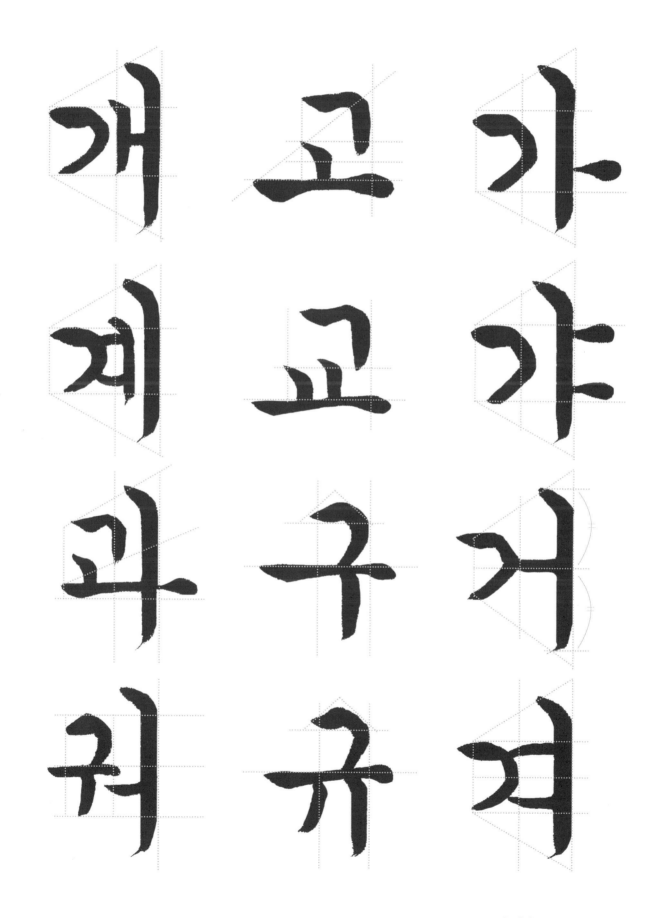

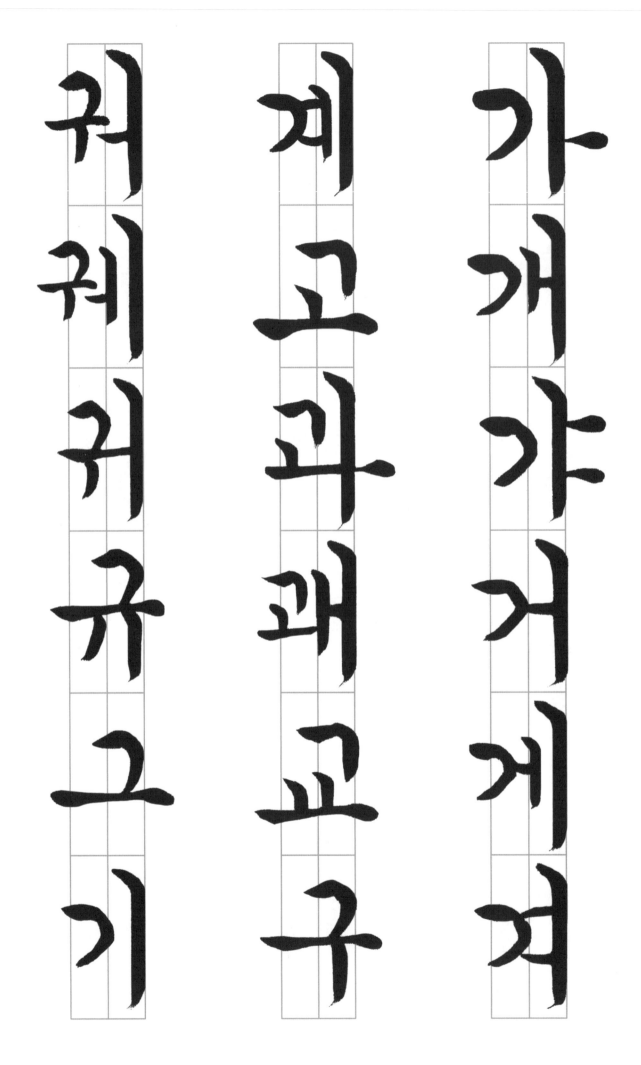

'니은'이 쓰여지는 위치 알아보기(나, 노, 내)

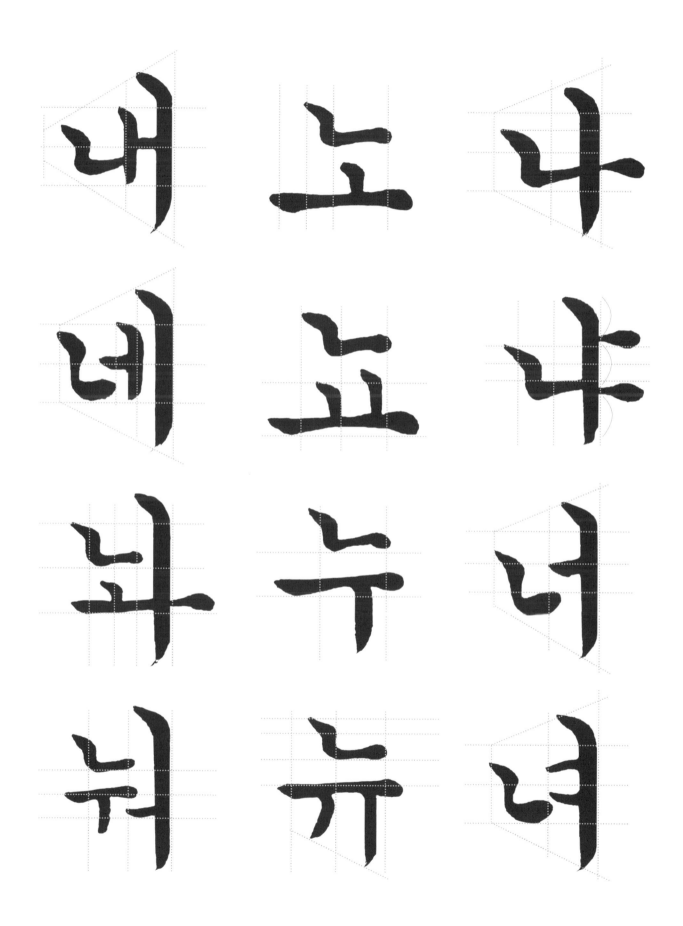

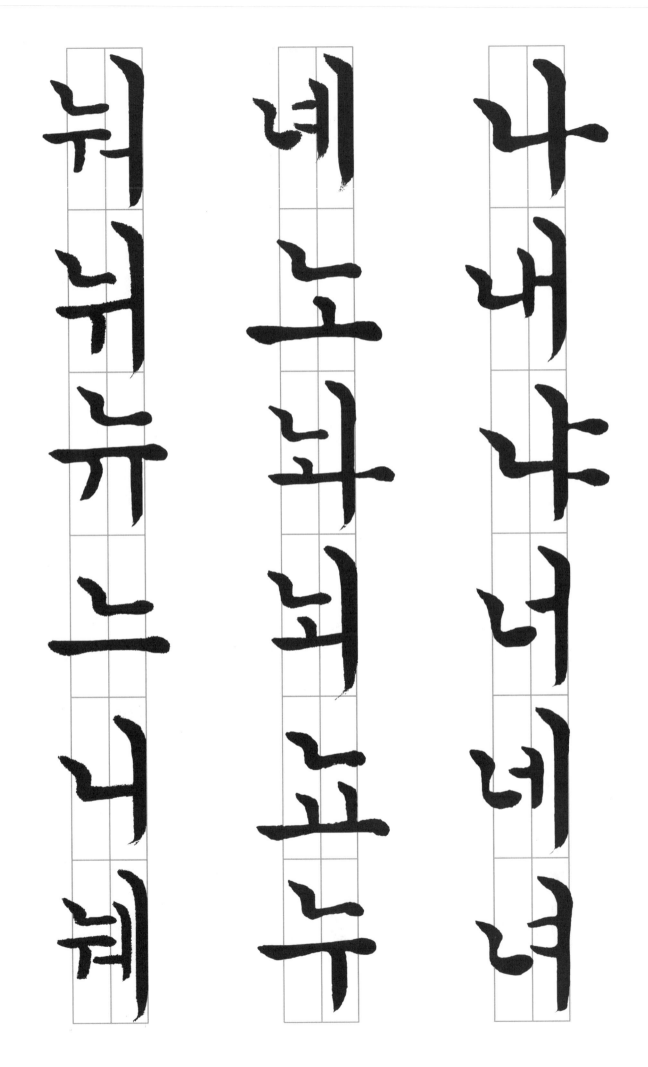

'디귿'이 쓰여지는 위치 알아보기(다, 도, 대)

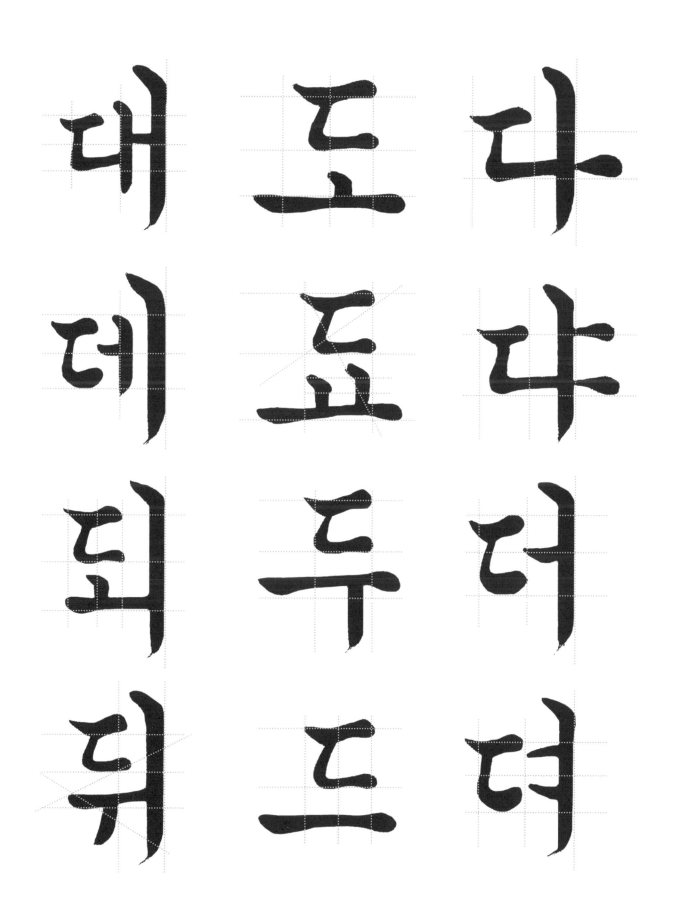

다 대 다 더 데 더

뎨 됴 돼 두 뒤

뒤 드 디 따 떠 또

44

리을이 쓰여 지는 위치 알아보기(라, 로, 루)

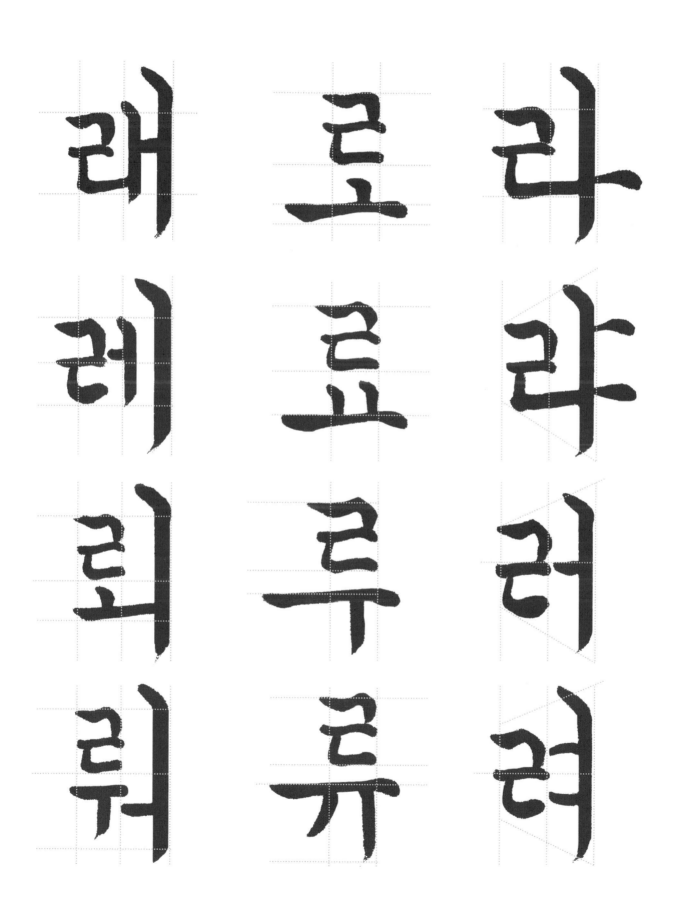

랴 례 루

래 료 뤄

랴 료 류

려 료 류

례 뢰 리

련 류

'미음'이 쓰여지는 위치 알아보기(마, 모, 무)

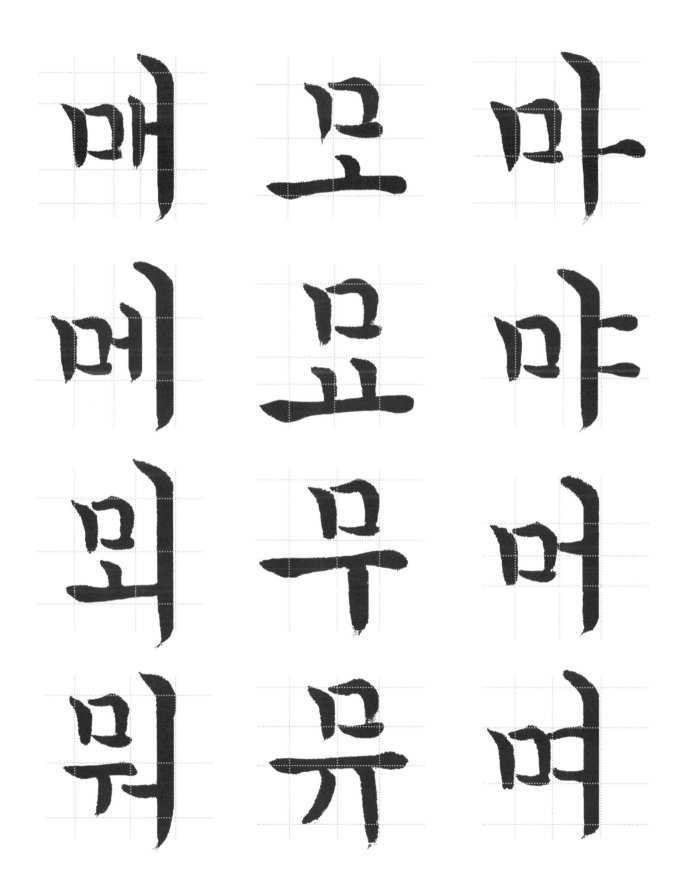

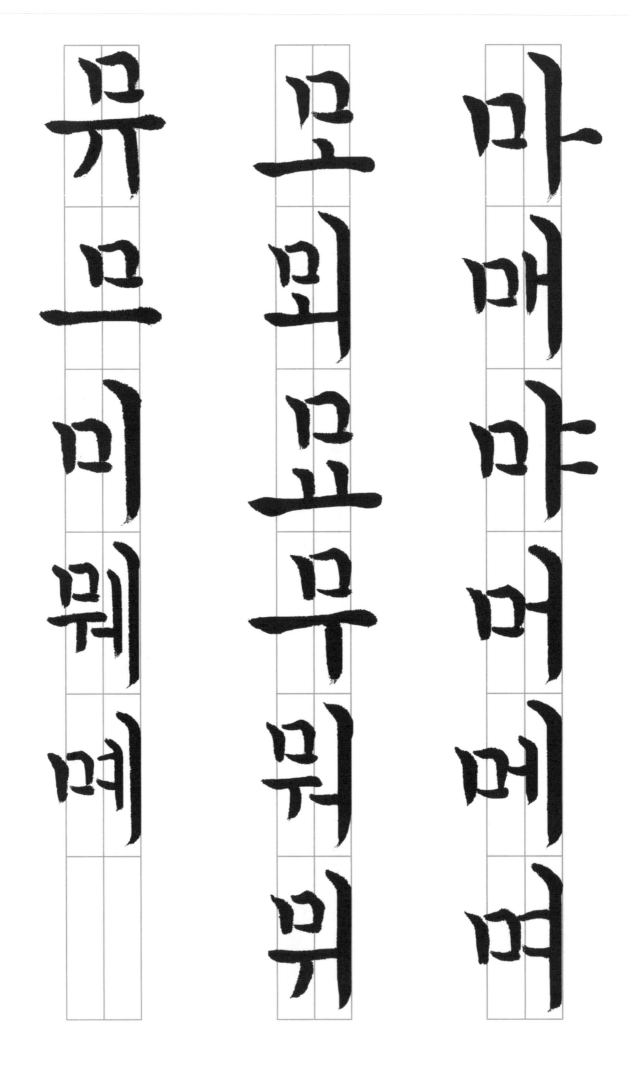

마 맘 먀 머 몌

모 묘 무 뭐 뮈

뮤 믜 미 뭬 몌

'비읍'이 쓰여지는 위치 알아보기(바, 보, 배)

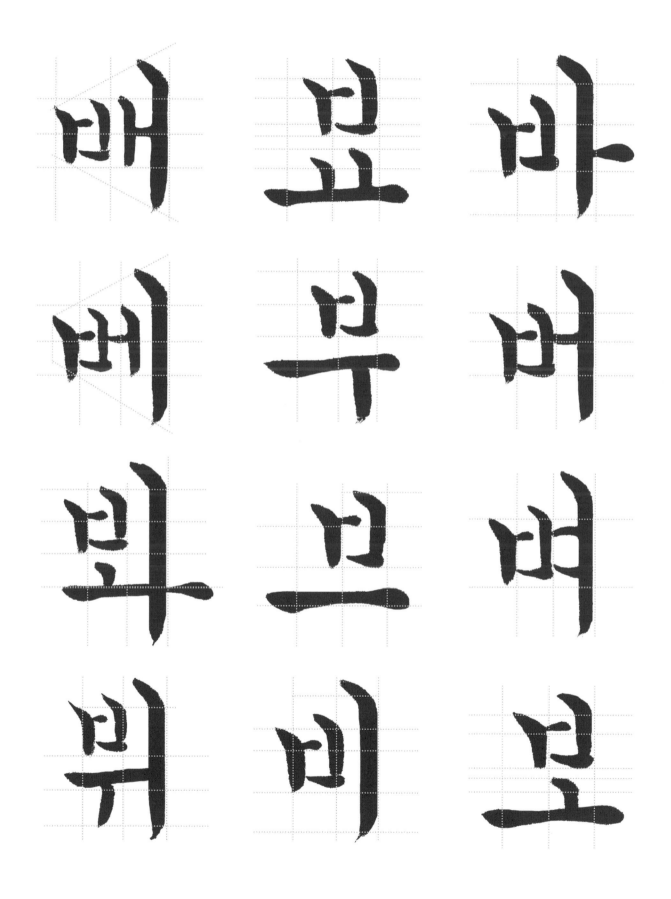

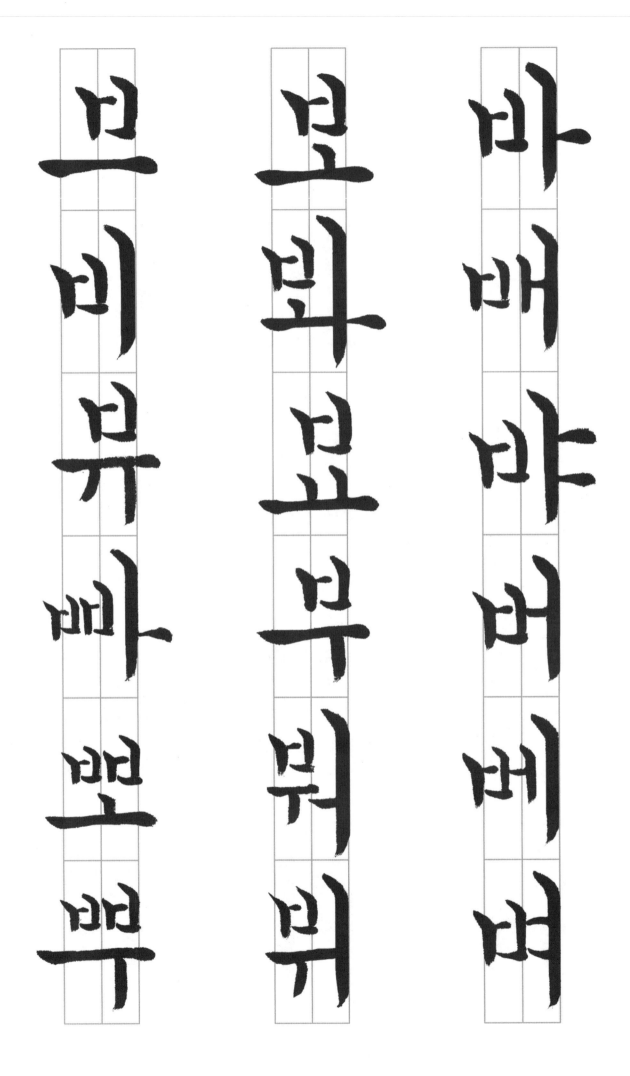

'시옷'이 쓰여지는 위치 알아보기(사, 소, 수)

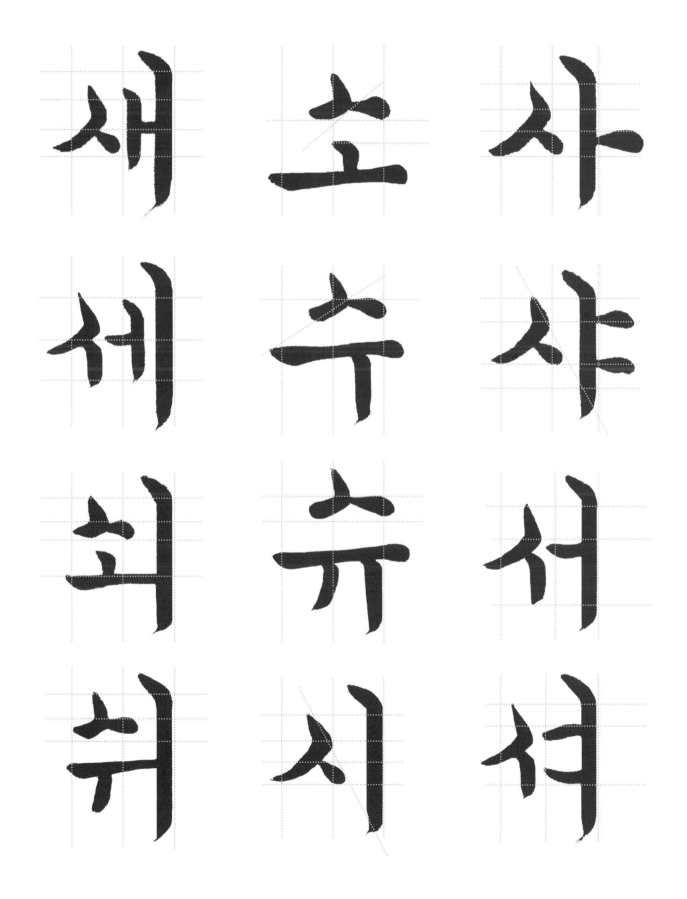

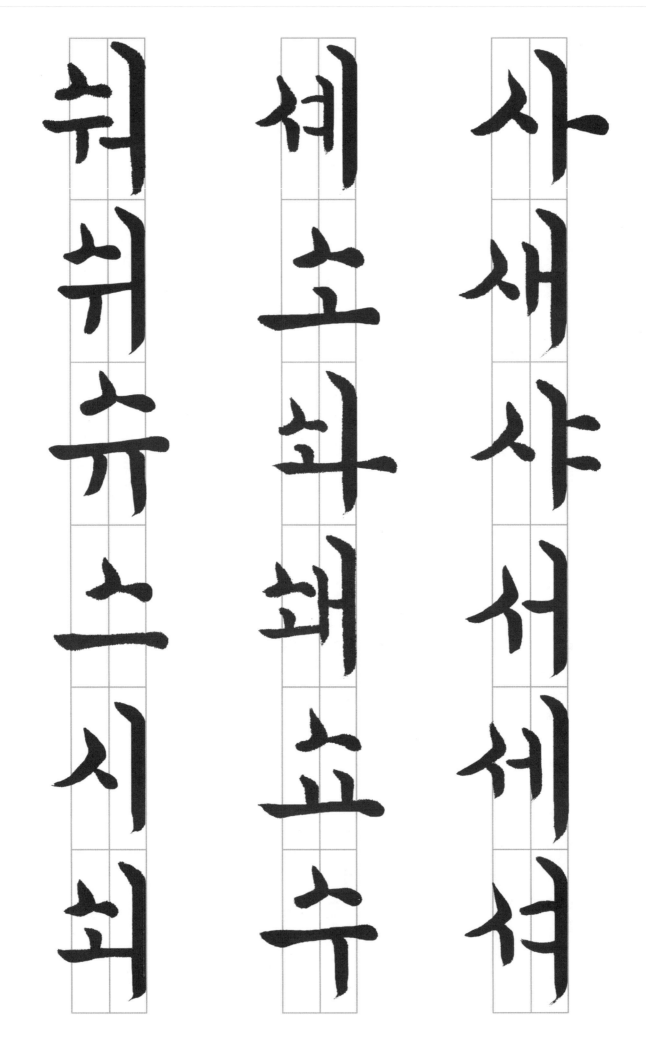

사 새 샤 서 셰 셔

세 쇼 솨 쇄 쇼 수

쉬 쉬 슈 스 시 쇠

'이응'이 쓰여지는 위치 알아보기(아, 오, 우)

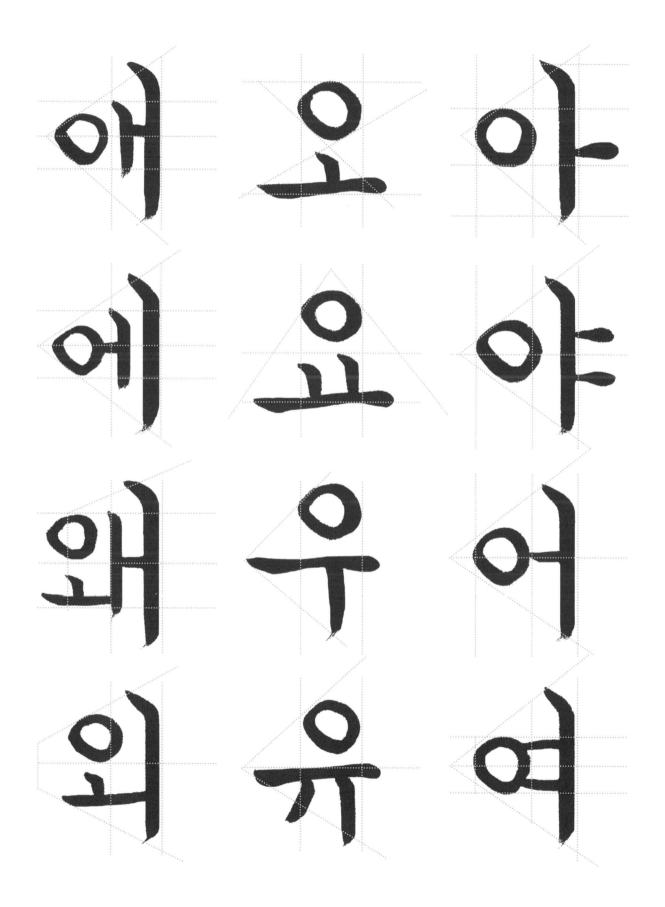

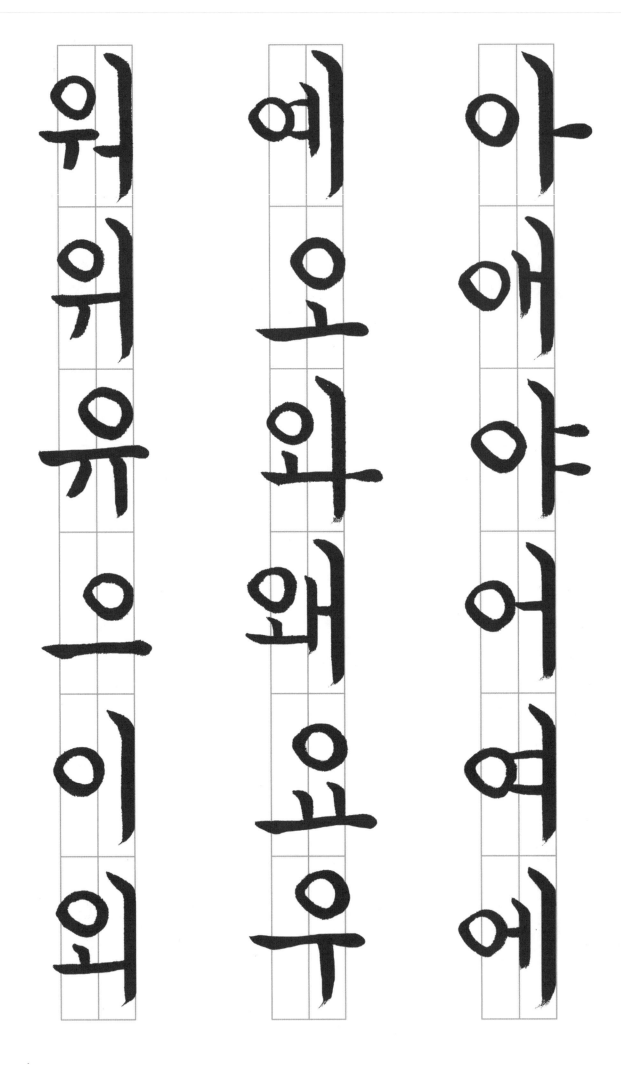

'지읒'이 쓰여지는 위치 알아보기(자, 조, 주)

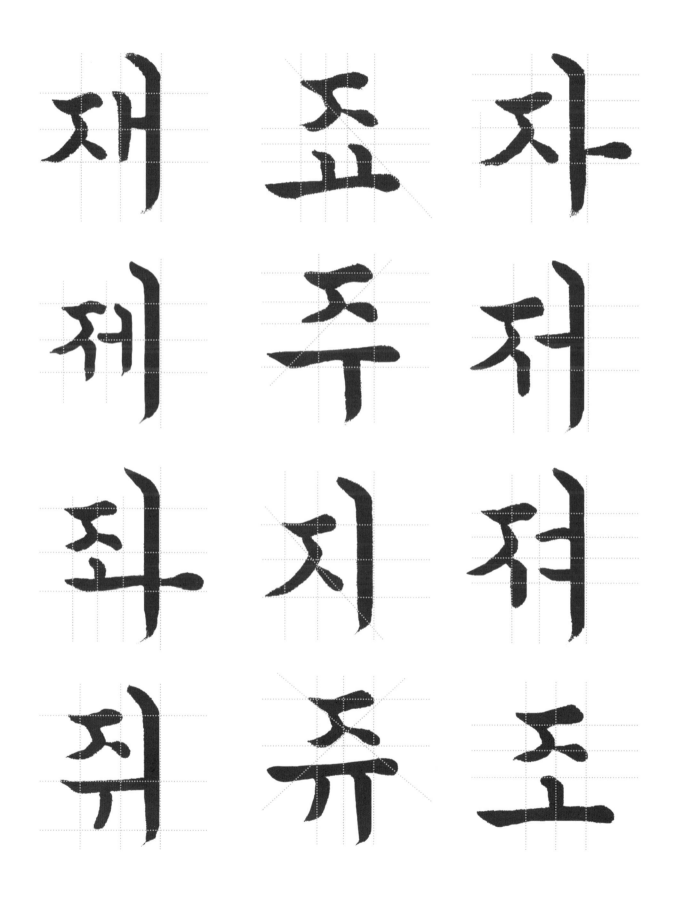

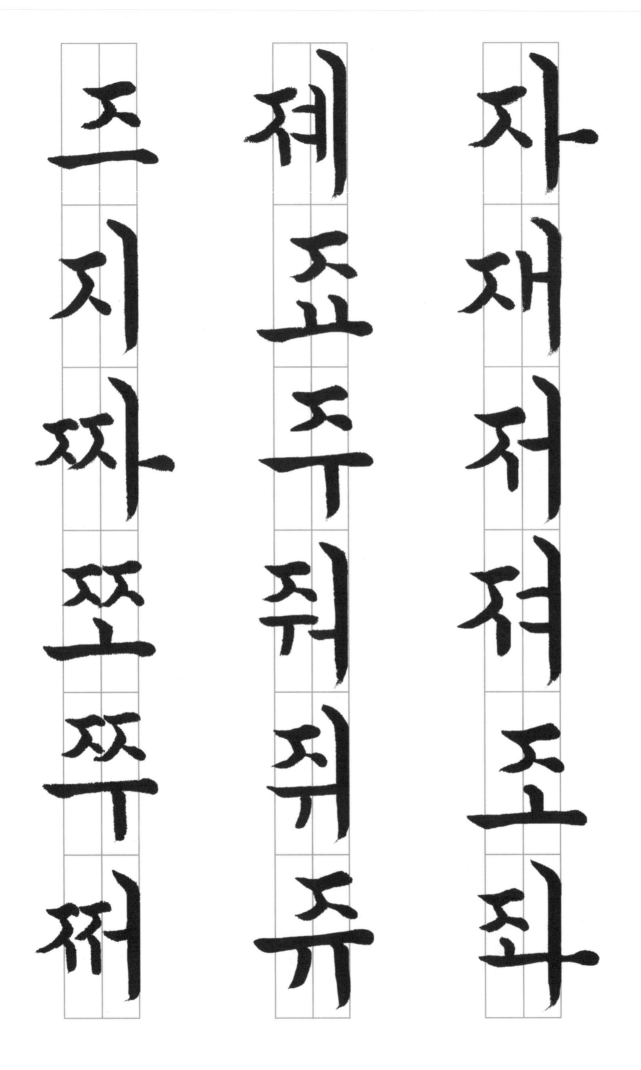

'치읓'이 쓰여지는 위치 알아보기(차, 초, 추)

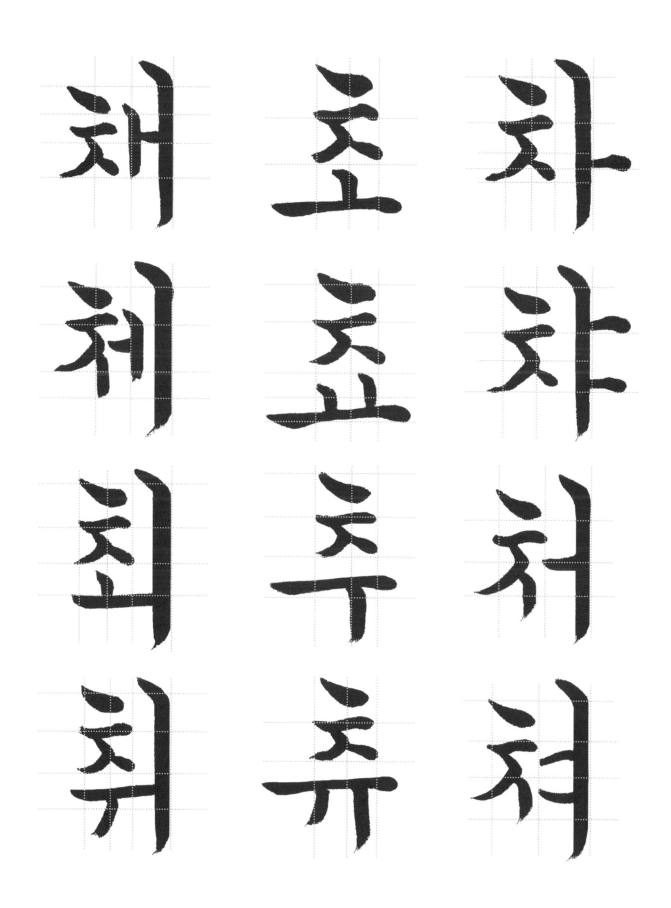

차 채 좌 쉬 죠

체 좌 쥐 주 쥐

취 슈 츠 지 죠 쉐

58

'키읔'이 쓰여지는 위치 알아보기(카, 코, 쿠)

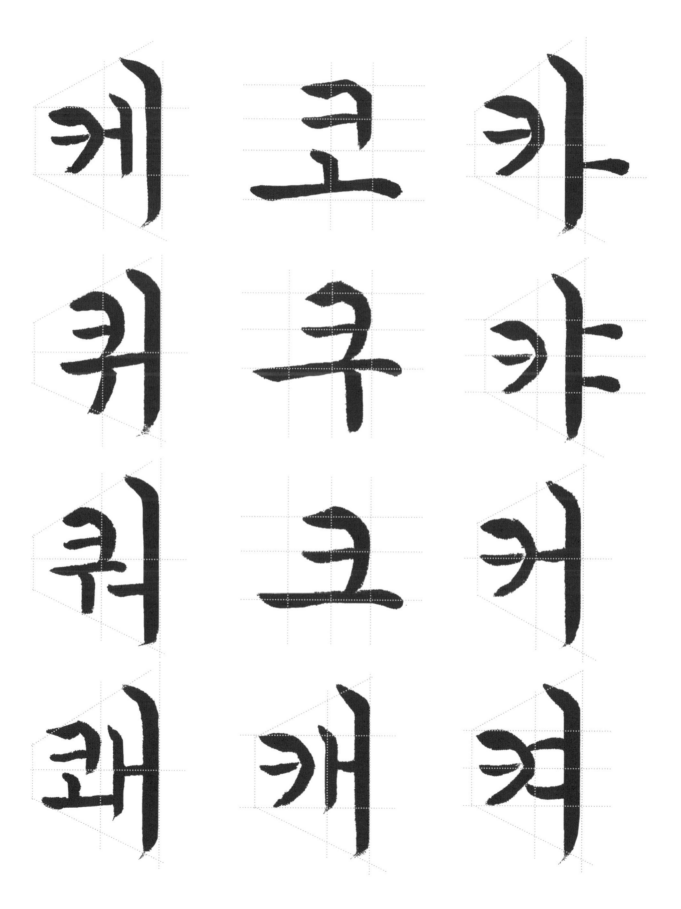

'티읕'이 쓰여지는 위치 알아보기(타, 토, 투)

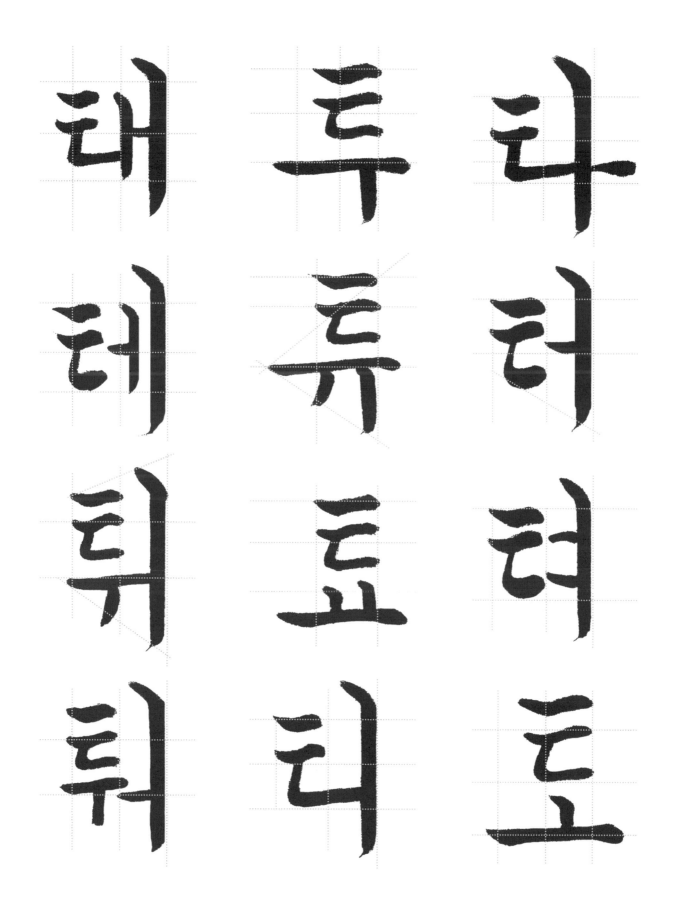

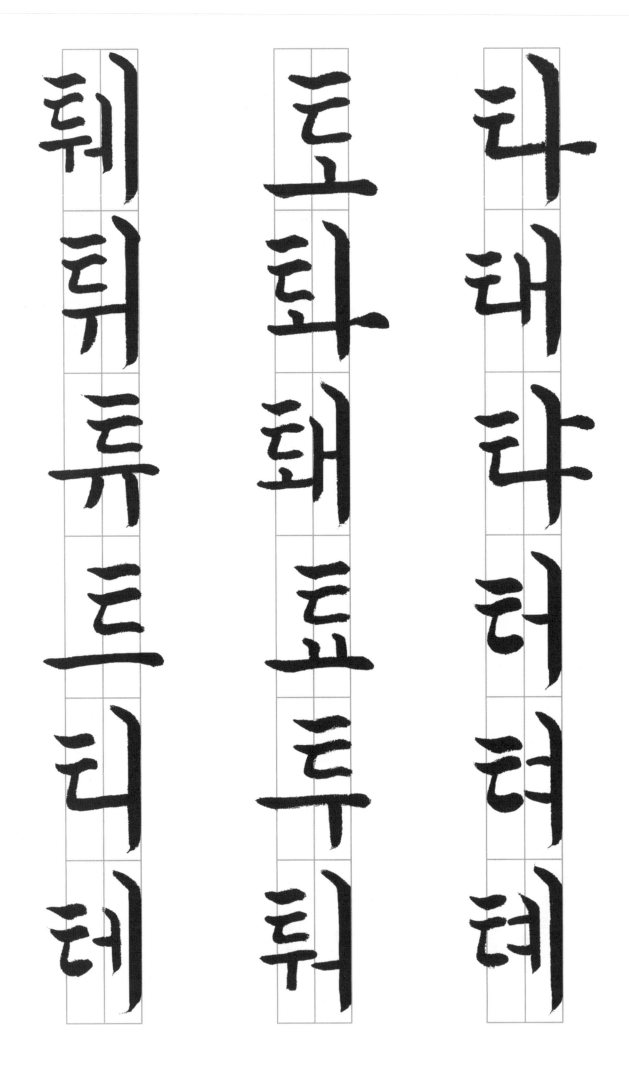

'피읖'이 쓰여지는 위치 알아보기(파, 포, 푸)

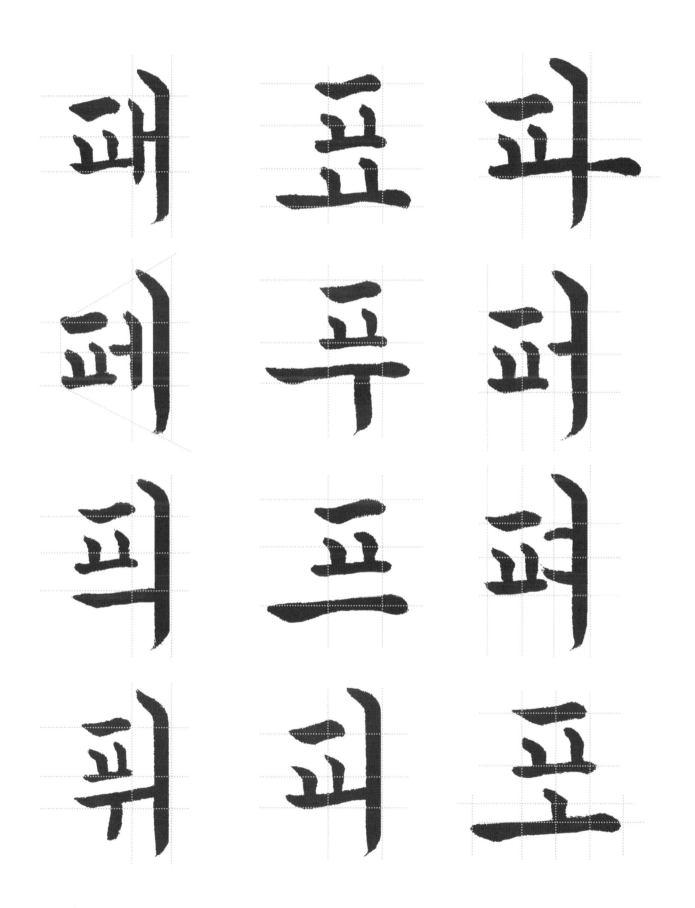

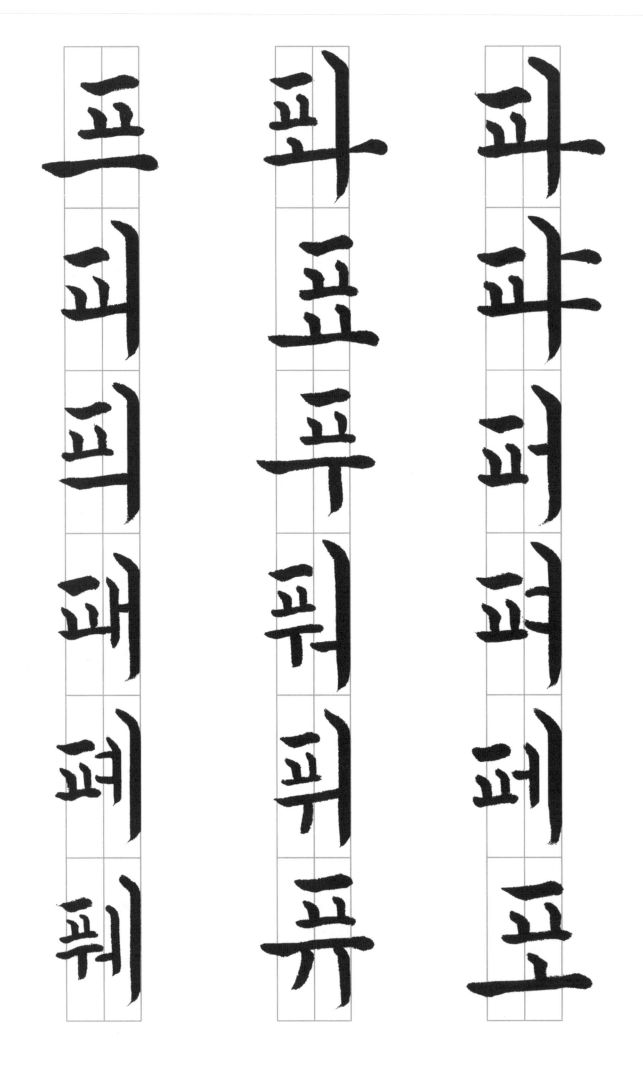

'히읗'이 쓰여지는 위치 알아보기(하, 호, 후)

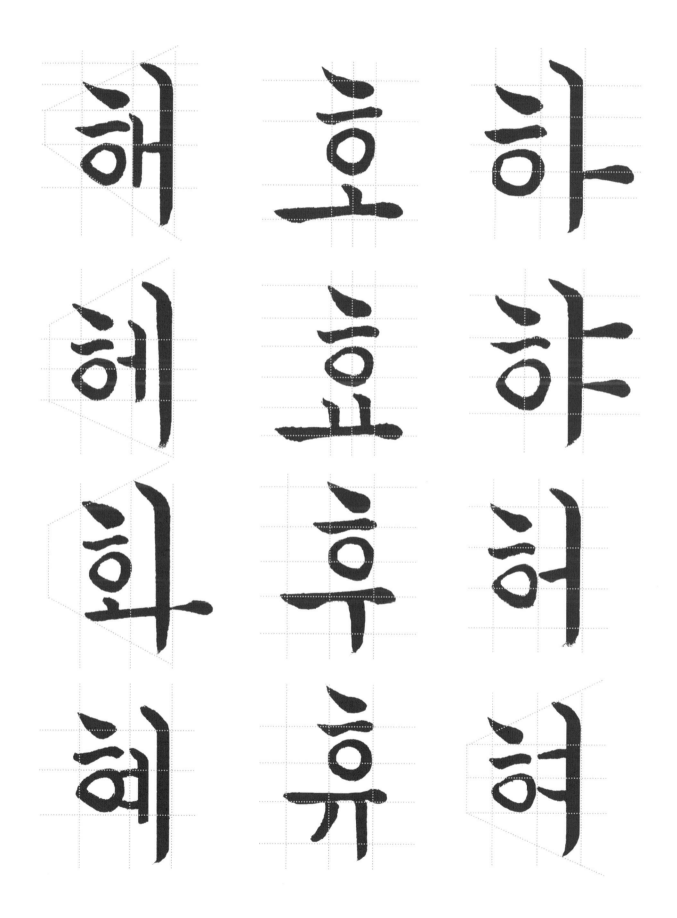

'쌍받침'이 쓰여지는 위치 알아보기

기본연습(6자 3줄)

- 붓 : 1.6cm
- 밑판그리기(35×70cm) 전지 1/4

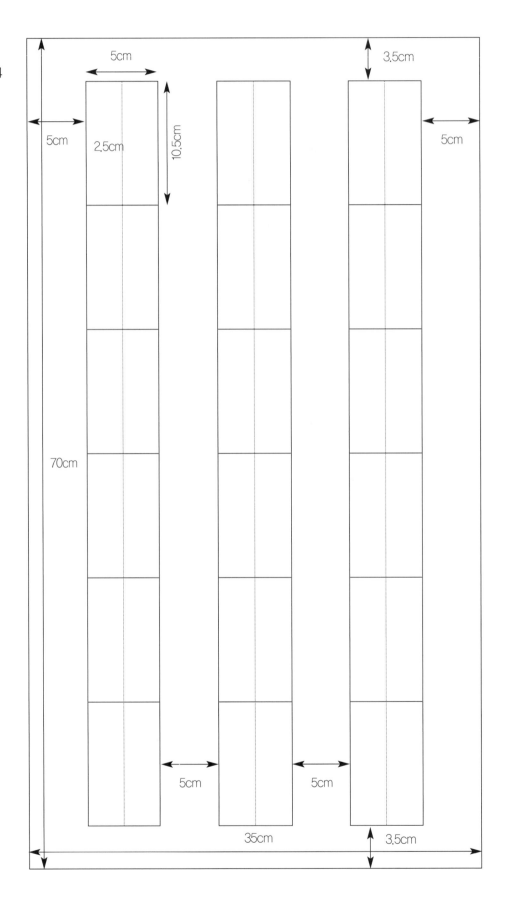

이 마 에

예 절 을

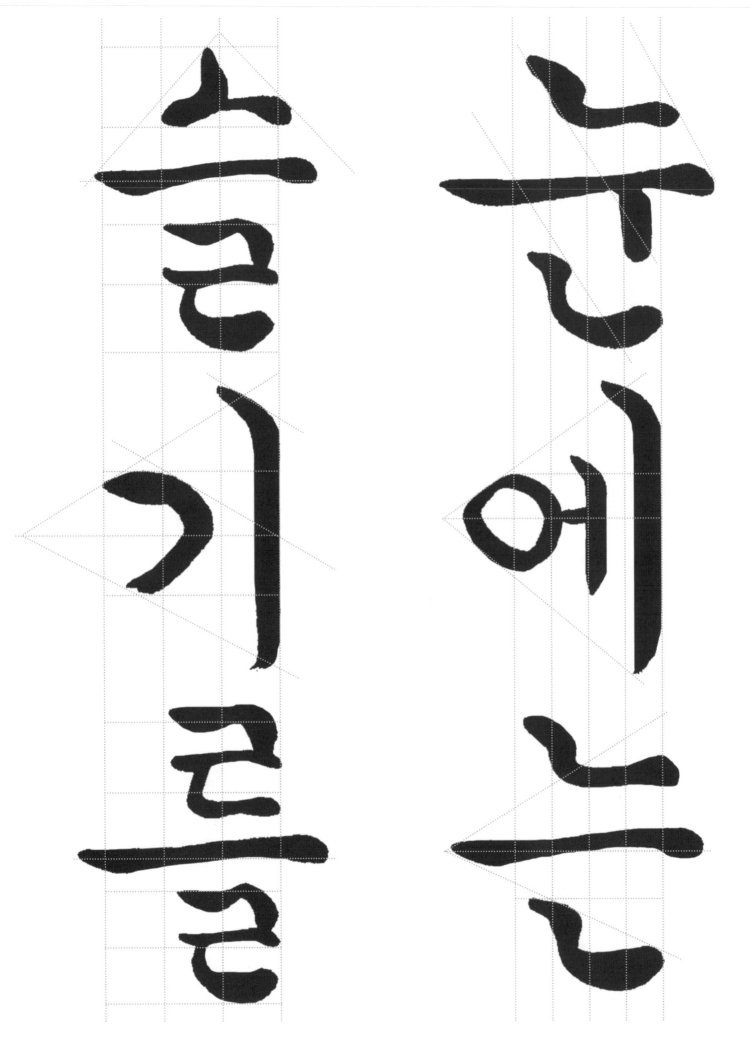

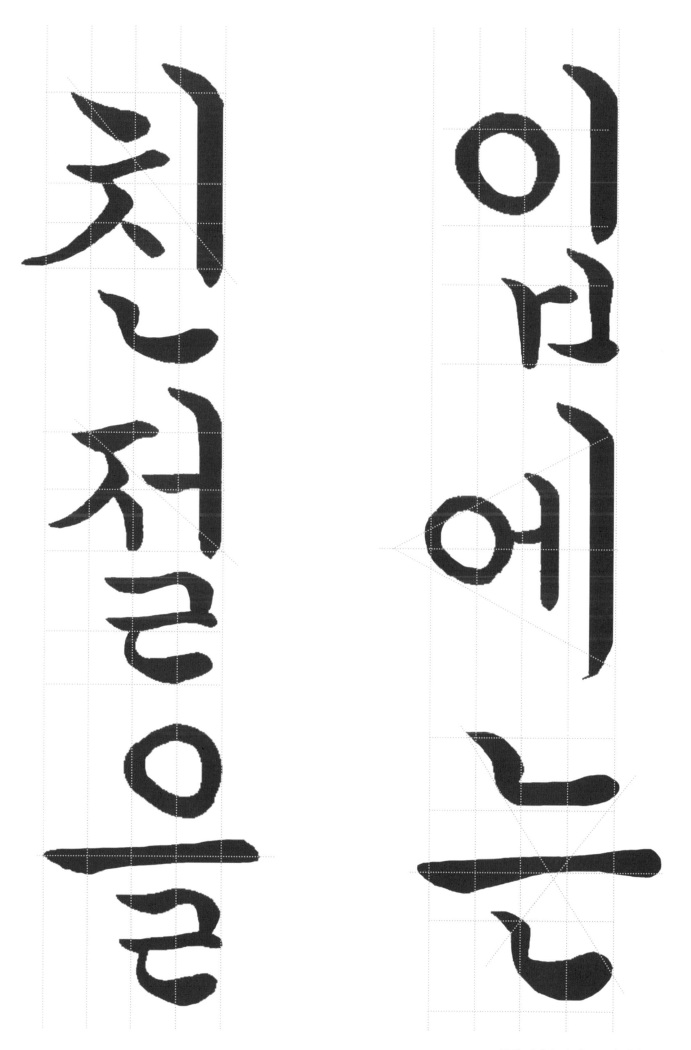

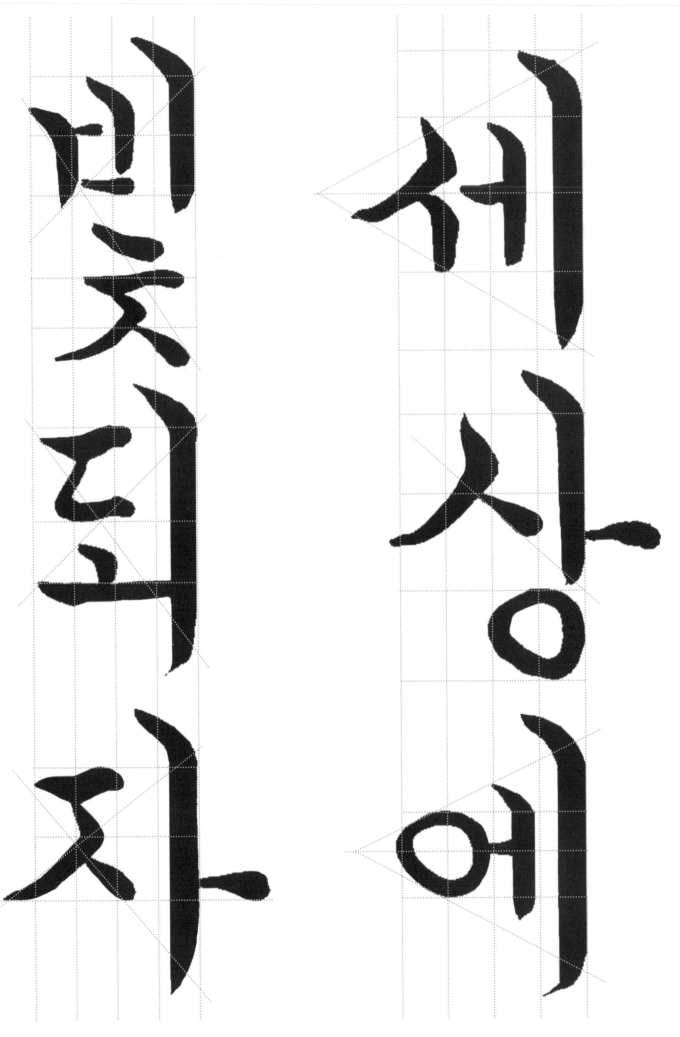

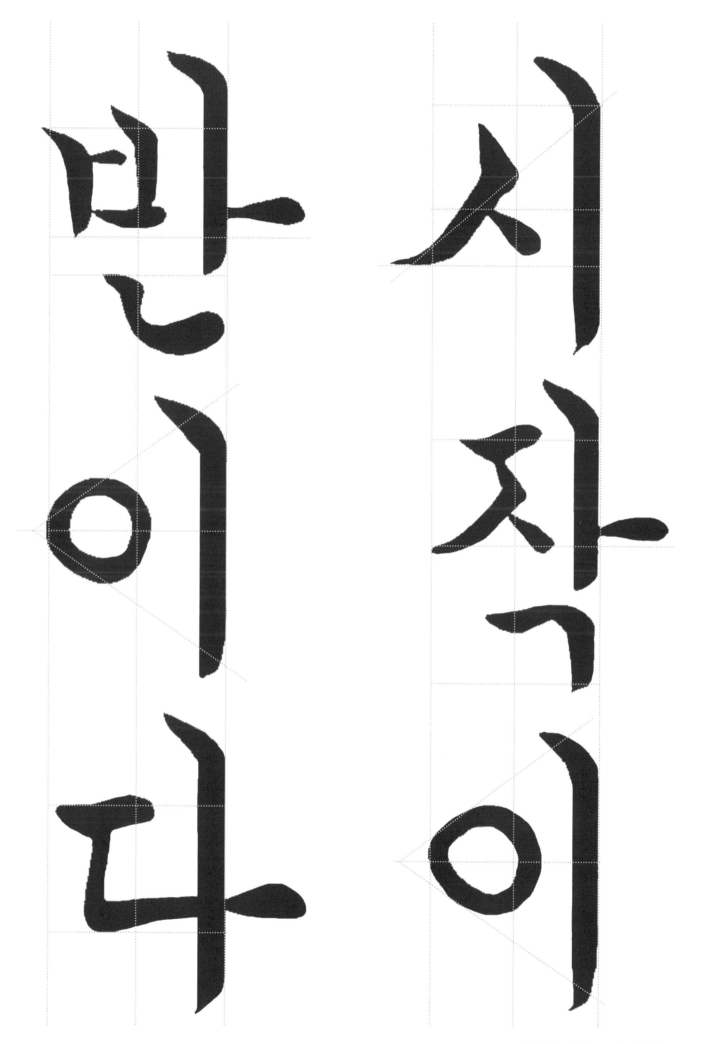

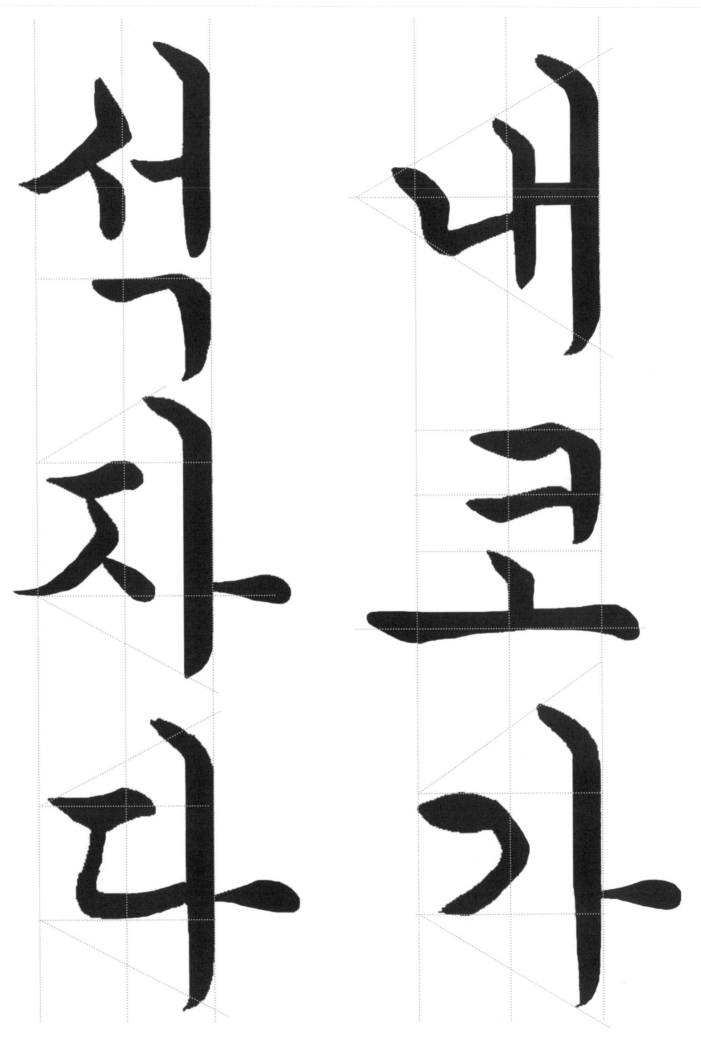

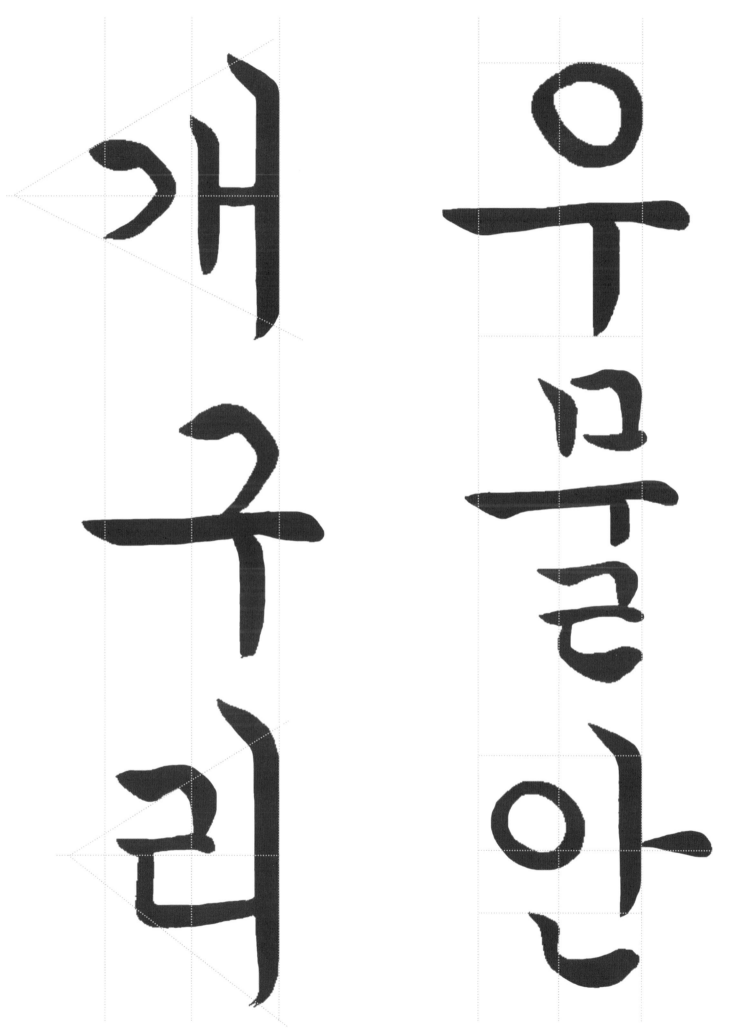

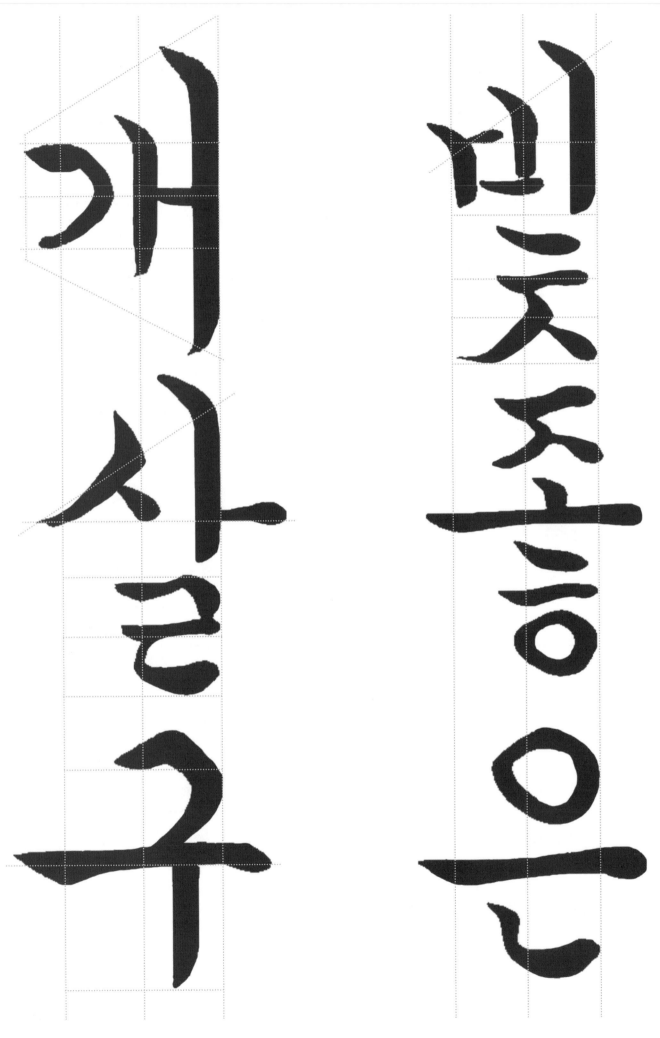

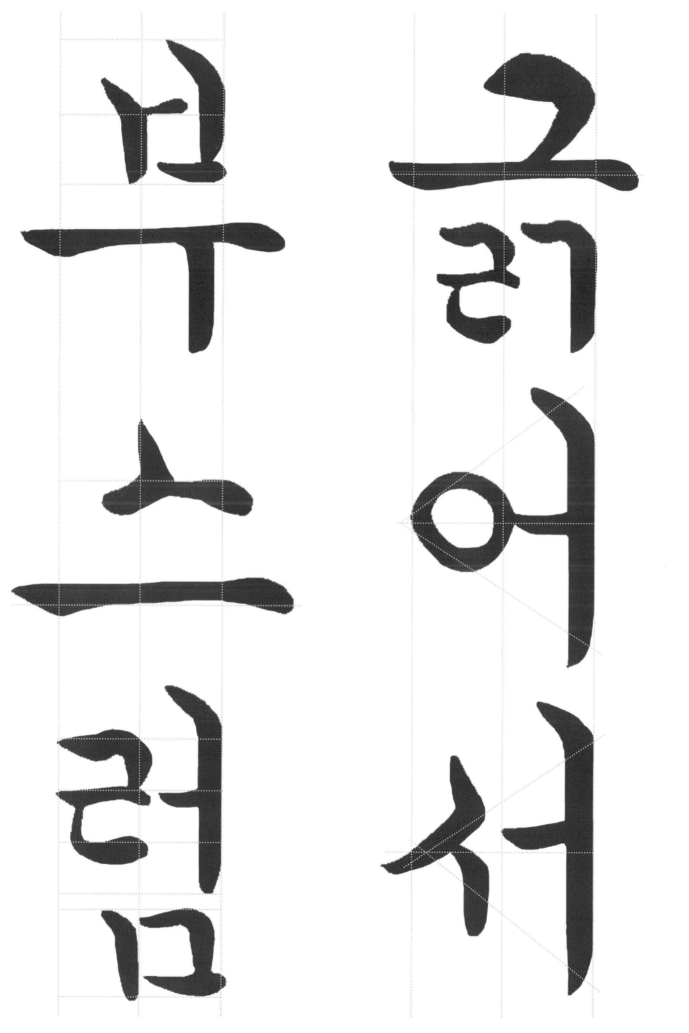

기본연습(8자 4줄)

- 붓 : 1.6cm
- 밑판그리기(35×70cm) 전지 1/4

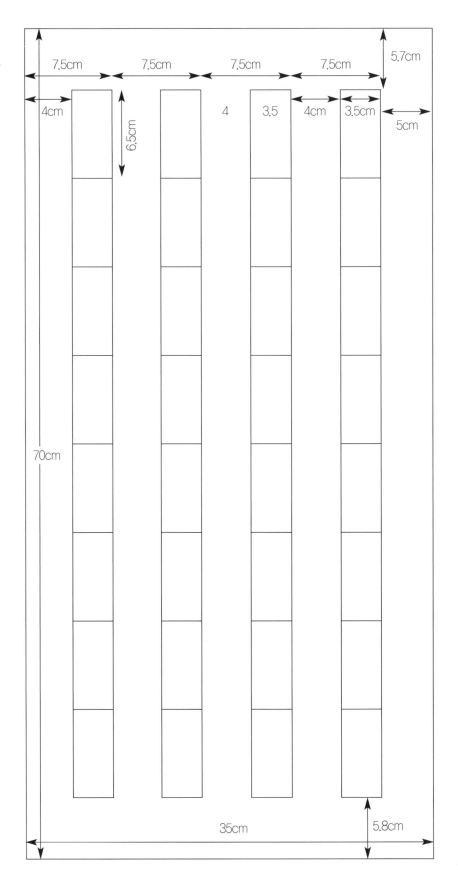

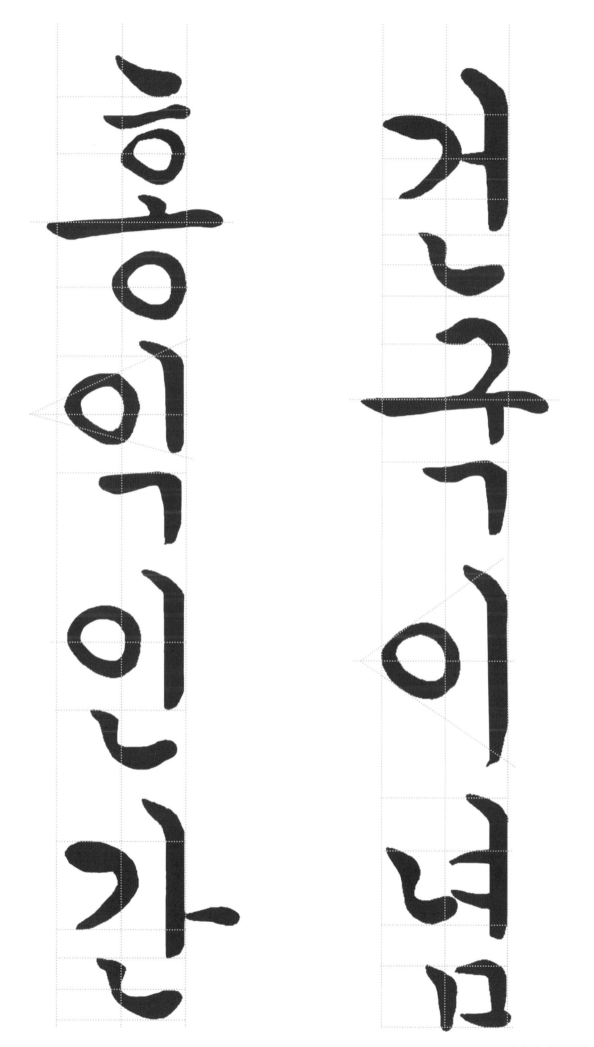

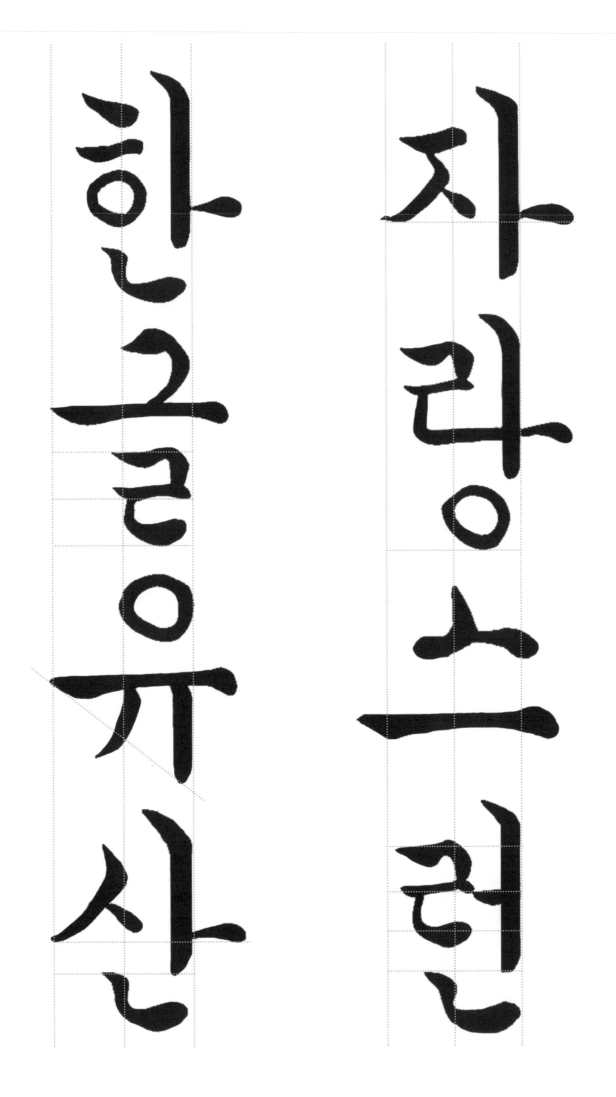

자랑스러운

한글유산

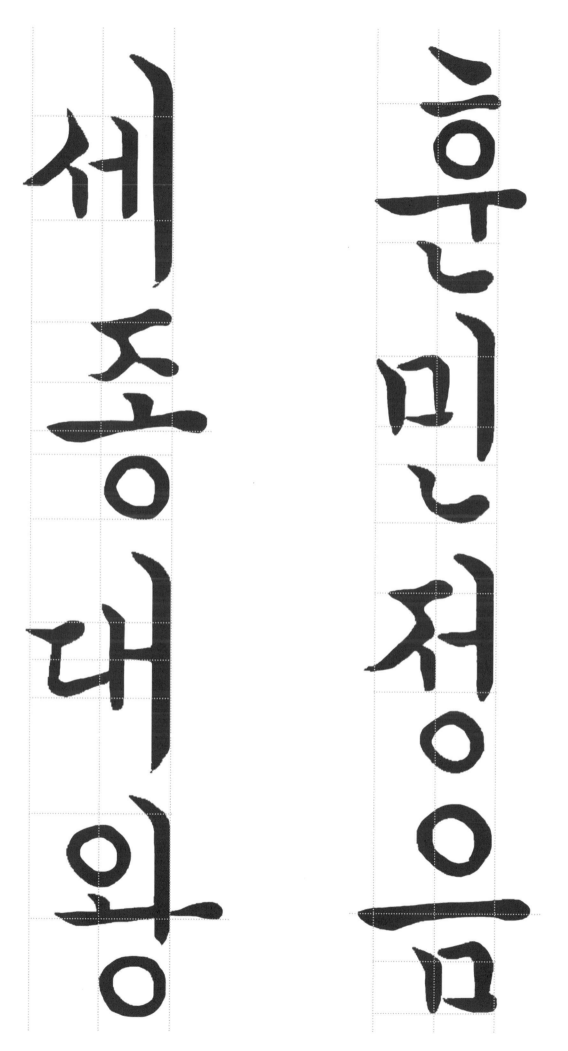

한글 한국의
글 의
자 멋
랑

전의 잘못을 뉘우치면 행실이 새롭다

물쓸의평 장이순신장 군이임진왜란

뚝뚝한국민

의인재양성

글로벌시대

책펴치면꿀

이열림매움

은글이어없다

부자의 겸손은 가난한 사람 멋이 되다

작품예시

기본연습(18자)

- 붓 : 1.6cm
- 밑판그리기(35 × 140cm) 전지

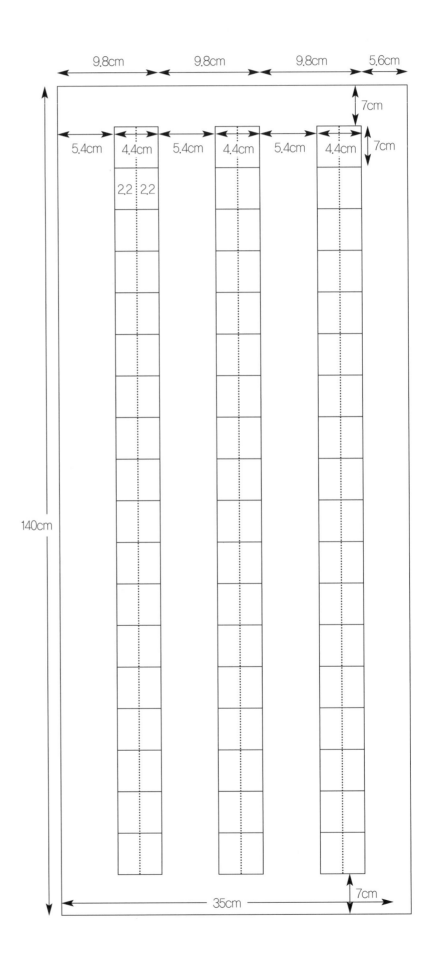

동지ㅅ달 기나긴 밤을 한허리를 베어 내어 춘풍
이불 아래 서리서리 두었다가 님오신날밤이
어드굽이 펴리라 황진이의시 묵향정광옥

삭풍은 나무끝에 불고 명월은 눈속에 찬데 만
리변성에 일장검 짚고서서 긴파람 한소리
어거친것이 없어라 김종서의시 묵향정광옥

김종서의 시조 / 35×135cm 황진이의 시조 / 35×135cm

가마귀 검다하고 백로야 웃지마라 겉은
들속조차 검을소냐 아마도 겉희고 속검을슨
너뿐인가 하노라 이직의 시 묵향 정광옥

산은 옛산이로되 물은 옛물이 아니로다
주야에 흐르니 옛물이 있을소냐 인걸도 물과 같아야
다가고 아니오매라 황진이의 시 묵향 정광옥

황진이의 시조 / 35×135cm

이직의 시조 / 35×135cm

104

삿갓에 도롱이 입고 세우중에 호미 고 산전을 매다가 녹음에 누워쓰니 목동우양은 물아 잠든 나를 깨우도다

김굉필의 시 목향 정광옥

한산섬 달밝은 밤에 수루에 혼자앉아 큰칼 여 차고 깊은 시름하는적에 어디서 일성호가는 나의 애를 긋느니

이순신의 시 목향 정광옥

이순신의 시조 / 35×135cm

김굉필의 시조 / 35×135cm

저 건너 일편석이 강태공의 조대로다
어디가고 빈대만 남았는고 석양에 물차는 제
비만 오락가락 하더라

조광조의 시 묵향 정광옥

청산은 어찌하여 만고에 푸르르며 어찌
하여 주야에 긋지 아니는고 우리도 그치지 말고 만
고상청하리라

이황선생의 시 묵향 정광옥

이황선생의 시조 / 35×135cm

조광조의 시조 / 35×135cm

검은것은 가마귀요 흰것은 해오라비매

당이오 짠것은소금이라 쓴것이다 가각다르

니 물 가무물 하리라 이정보의 시 목향 정광옥

나무도 병이드니 정자라도 쉴이없다

썼을때는 갈이다 쉬더니 잎지고가지꺾

은우는 새 도 아니 않는다 송강의 시 목향 정광옥

송강의 시조 / 35×135cm

이정보의 시조 / 35×135cm

어져내일이야 그릴줄을모로다냐 이시라하더면 가랴마는제구태여 보내고그리는정은 나도몰라하노라

황진이의시 묵향정광욱

이몸이죽고죽어 일백번고쳐죽어 백골이진토되어넋이라도 있고없고 님향한일편단심 이야가실줄이있으랴

정몽주의시 묵향정광욱

정몽주의 시조 / 35×135cm

황진이의 시조 / 35×135cm

108

주세붕의 시조 / 35×135cm

이색의 시조 / 35×135cm

가마귀 싸우는 골에 백로야 가지마라 성낸 가마귀 흰빛을 시샘하니 청강에 조히 씻은 몸더러 일까 하노라

정몽주의 모 목향정광옥

청산리 벽계수야 수이 감을자랑마라 일도창해하면 돌아오기 어려우니 명월이 만공산하니 수여간들 떠하리

황진이의 시 목향정광옥

황진이의 시조 / 35×135cm

정몽주 어머니의 시조 / 35×135cm

송림에 눈이 오니 가지마다 꽃이로다 한가지 꺾어내어 임계신데 보내고자 임이 보신후에 녹아지다 어떠리 정철의 시 목향 정광옥

동창이 밝았느냐 노고지리 지저귄다 소를아 이는 여태 아니 일어났느냐 고개 넘어 사래 긴밭을 언제 갈려하느냐 남구만의 시 목향 정광옥

남구만의 시조 / 35×135cm

정철의 시조 / 35×135cm

설악산 가는 길에 개골산 중을 만나
물을 말이 풍악이 엇덧든이 사이연하여 서리
친이때마잣다하더라 조명리의시 목향정광옥

간밤에 부던 바람에 만정도화 다 지거다아
이는 비를 들고 쓸으려 하는고야 낙환들 꽃이 아
니랴 쓸어 무삼하리요 정민교의시 목향정광옥

정민교의 시조 / 35×135cm

조명리의 시조 / 35×135cm

공산이적막한듸슬피우는저두견아촉국흥
망이어제오니여늘지금히피나게울어
남의애를긋나니 정충신의시 목향정광옥 한향

내양자남만못할줄나도잠간알건마는연지
독바려잇고분때나아니미네이러고괴실가뜻
은젼혀아니머는라 정철의시 목향정광옥 광옥씨 향목

정충신의 시조 / 35×135cm

정철의 시조 / 35×135cm

청산은 내 뜻이요 녹수는 님의 정이 녹수흘러 간들 청산이야 변할손가 녹수도 청산을 못잊어 울어 여어가는고 황진이의 시 무향 정광옥

민족을 버리면 역사가 없을것이며 역사를 버리면 민족이 자기 나라에 대한 관념이 없어질것이다 신채호선생의 어록중에서 쓰다

황진이의 시조 / 35×135cm

신채호선생의 어록 / 35×135cm

114

윤선도의 오우가 / 35×135cm

윤선도의 오우가 '물' / 35×135cm

윤선도의 오우가 「송」

더우면 꽃 피고 추우면 잎 지거늘 솔아 너는 어
이 눈서리를 모르는다 구천에 뿌리 곧은 줄
을 글로 하여 아노라
윤선도의 오우가 송 목향정 광옥

윤선도의 오우가 「돌」

꽃은 무슨 일로 피여셔 쉬이 지고 플은 어이하여
푸르는 듯 누르나니 아마도 변지 아닐손 바휘
위뿐인가 하노라
윤선도의 오우가 돌 목향정 광옥

윤선도의 오우가 '돌' / 35×135cm

윤선도의 오우가 '송' / 35×135cm

116

작은것이 높이 떠서 만물을 다 비추니 밤중에 광명이 너만한이 또 있느냐 보고도 말 아니하니 내 벗인가 하노라

윤선도의 오우가 달 목향 정광옥

나무도 아닌것이 풀도 아닌것이 곧기는 뉘시기 속은 어이 뷔였는다 저러코 사시에 푸르니 그를 됴하하노라

윤선도의 오우가 죽 목향 정광옥

윤선도의 오우가 '죽' / 35×135cm

윤선도의 오우가 '달' / 35×135cm

이호우의 시조 달밤 / 35×135cm

송강 정철의 시조 훈민가 / 35×135cm

가마귀눈비맞아희는듯검노매라
야광명월이밤인들어두우랴님향
한일편단심이야고칠줄이있으랴

박팽년의 시조 가마귀 눈비 마자 목향 정광옥

박팽년의 시조 / 35×135cm

이런들어떠하며저런들어떠하리만
수산드렁칡이얽어진들어떠하리우
리도이같이얽혀백년까지누리리라

이방원의 시조 하여가 목향 정광옥

이방원의 시조 하여가 / 35×135cm

나라를 바칠목숨이 오직하나 밖에없는

것만이 소녀의 유일한 슬픔입니다

유관순열사의 마지막유언중에서 목향 정광옥

나는듯숨은 소리 못듣는다 없을쏜가

둥으려 지려고 곳곳마다 움직이리

나비야 마 알려만날개어 더딘고

정인보의 시조 조춘을 씀 목향 정광옥

정인보의 시조 조춘 / 35×135cm

유관순 열사의 마지막 유언중에서 / 30×135cm

정지용의 시 향수 / 70×200cm

보기

태임은 임신중에는 사악한 책을 보지 않았고 부정한 행위를 보지 않았으며 음란한 말과 행실을 입에 지니지 않았으며 아름다운 것만을 보도록 노력하였다 그 결과 태아의 천성이 선하고 흐르르한 인품을 지니도록 노력하였다 태임은 귀로는 음란한 음악을 듣지 않고 꺼슬한 음악을 듣지 않았으며 바른 기품의 음악이 아니면 듣지 않았다 저녁에는 악관에게 떳떳하여 아름다운 시가를 낭독하게 했고 바른 일들에 대해 논하였다 말하기 입으로는 기난하고 흐려하는 말을 하지 않았고 악한 말을 하지 않았다 부드럽고 검손한 목소리로 조용히 으르는 물처럼 말을 하였다 그리하여 태아가 포악해 지지 않고 떳떳하고 화로운 환경에서 성장하도 록하였다 임산부의 몸가짐도 태아에게 중요한 작용을 한다고 생각한 태임은 임신중에 앉을때는 비뜰게 앉지 않았고 펼쳐져 자리가 바르지 않으면 앉 지않았다 그리하여 태아가 뚝바르게 들어 앉으로 수 있고 바르게 성장할수 있도록 노력하였다 서있을 때는 태임은 심지어 쉴때에도 반만하지 않고 여으로누 워잠을 자지 않았으며 쉴때에도 바른자세로서 바르게 걸었다 그리하여 태아가 바르게 자라서 바른 기름을 가기를 희망하였고 설때에도 방만하지 않고 서 있을때는 적으로 태아에게 떳떳을 고읍하고 태아를 성장시키므로 맛이 좋지 않은 음식은 먹지 않았다 그리하여 좋으으여양을 섭취하 여태아가 싹싹 장성하여 바르게 자라기를 소원 하였다 마음가짐 태임은 회임후 감정을 신중히 하였다 감정이란 선으로부터 선으로 반과 악으로 정히 하였다 항상 바른자세로 바르게 자라서 바른 기름을 가기를 희망하였고 태임은 섬지어 쉴때에도 방만하지 않고 서 있을때는 여으로 누 위잠을 자지 않았으며 쉴때에도 바른자세로서 바르게 걸었다 그리하여 태아가 바르게 자라서 바른 기름을 가기를 바랐다 먹음음식 임산부의 음식은 간접 적으로 태아에게 떳떳을 고읍하고 태아를 성장시키므로 맛이 좋지 않은 음식은 먹지 않았다 그리하여 좋으으여양을 섭취하 여태아가 싹싹 장성하여 바르게 자라기를 소원 하였다 마음가짐 태임은 회임후 감정을 신중히 하였다 감정이란 선으로부터 선으로 반과 악으로 본받기 마련이다 사람은 태어나면서 선한 사물과 접촉하면 선함을 본받고 악한 사물과 접촉하면 악함을 본받는다 인생이드 만물과 흡사하여 임신때 산모가 본 바른 마음에 반드시 신중함이 그대로 아이에게 영향을 주게 된다 문와의 어머니는 태아가 이처럼 산모를 닮아가며 변화한다는 것을 알고 있었기 때문에 항상 바른 몸가짐을 갖 에 대한 반응이 그대로 아이에게 영향을 주게 된다 문와의 어머니는 태아가 이처럼 산모를 닮아가며 변화한다는 것을 알고 있었기 때문에 항상 바른 몸가짐을 갖 도록 노력하였다 그래서 태아가 바른 마음가짐으로 잘자 랄수 있도록하였다

강춘화의 글 태임과 신사임당의 태교법을 쓰다 목향 정광옥

한잔의 술을 마시고 우리는 버지니아 울프의 생애와 목마를 타고 떠난 숙녀의 옷자락을 이야기한다 목마는 주인을 버리고 그저 방울소리만 울리며 가을속으로 떠났다 술병에서 별이 떨어진다 상심한 별은 내 가슴에 가벼웁게 부숴진다 그러한 잠시 내가 알던 소녀는 정원의 초목엽에서 자라고 문학이 죽고 인생이 죽고 사랑의 진리마저 애증의 그림자를 버릴때 목마를 탄 사랑의 사람은 보이지 않는다 세월은 가고 오는 것 한때는 고립을 피하여 시들어가고 이제 우리는 작별하여야 한다 등대에 불이 보이지 않아도 그저 간직한 페시미즘의 미래를 위하여 우리는 처량한 목마 소리를 기억하여야 한다 모든것이 떠나든 죽든 그저 가슴에 남은 희미한 의식을 붙잡고 한잔의 술을 마셔야 한다 인생은 외롭지도 않고 그저 낡은 잡지의 표지처럼 통속하거늘 한탄할 그 무엇이 무서워서 우리는 떠나는것일까 목마는 하늘에 있고 방울소리는 귓전에 철렁거리는데 가을바람소리는 내 쓰러진 술병속에서 목메어 우는데

박인환의 목마와 숙녀 / 70×200cm

한국전쟁 칠십주년 기념 박인환문학관을 다녀와서 박인환의 시 목마와 숙녀 전문을 쓰다 목향 정광옥

일곡이라 시냇가에 배를 매지 마라 흐드러지게 꽃 핀 데서 힘차게 내 달릴 수 있네 누가 알랴 겹치고 겹친 신령스런 곳 원속

에 산기슭 곳곳에 푸른 연기가 날 줄을 이곳이라 하늘을 나는 듯 아련한 봉우리 바람 일으키는 여울이 다투어 씻겨 주네 구

슬렁슬렁 옥면량은 신선이 노닐던 곳 구름 다리 건너니 더욱더 멀어지네 삼곡이라 구당협 같아 배 물리려 하니 봉산과 약수

도리어 아득해지네 몇 사람 끊어진 물가 길 바라보다 굽적이며 주저하니 가련하구나 사곡이라 맑은 물은 물결에 흰 바위 잠기

고 덩굴과 나뭇잎 하늘을 덮 들리며 대쪽같으여울은 찬기운을 뿜아내고 연꽃 같은 바위는 빙돌려 뭇이루네 오곡이라

밤산은 깊고 또 깊은데 낭랑한 폭 옥소리 이로부터 정수의 소원이루리니 인간의 온 전치 못한 마음 백번이

나 씻어 주리 육곡이라 자잔한 물결은 푸른 물구름이 감으며색깔과 흠사 하여 사립문 비치네 나는 여울 급한 폭 포 그 무엇 때문

인가 맑고 깊은 물의 한가로움에 미치지 못하네 칠곡이라 맑은 물 쏟아져 여울되니 구름 피 듯 눈 같은 사람의 눈으로 끼네 신선

과 속인의 우아와 속 됨 관계 없이 이곳에 선찬기운뼈에 사무치네 팔곡이라 반석이 비스듬히 깔렸는데 옥을 굴리듯 맑은 물

소리 변함없네 자연의 묘한음 악 지금이 와 같으니 허험한 길들을 거쳐오것 한스러지 않네 구곡이라 신령한 소물이 맑은데 뽕

과 삼 우거진 마을 맑은 시내 끼고 있네 늙은 용이 거기 미 네 림 것 안 살피 고 고곡식기를 시절에 깊은 잠만 자고 있네

다산정약용님의 산행일기 만화제 설변와 망단기 청우담 신녀 회벽익만 백우람 명옥뢰 와룡담 곡운구곡 전문을쓰다 목향 정광옥

정약용의 곡운구곡 / 70×200cm

명상은 안으로 충만해지는 일이다 안으로 충만해지려면 맑
고 투명한 자신의 내면을 무심히 들여다 보는 습관을 들여야 한
다 다시 말하면 명상은 본래의 자기로 돌아가는 우련이다 명상
은 절에서 선방에서 만하는 게 아니다 마음을 활짝 열기 위해서
겹겹으로 둘러싸인 겹겹으로 얽혀있는 내 마음을 활짝 열기 위해
서 무심히 주시하는 일이다 연꽃은 아침일찍 봐야 한다 오후가
되면 벌써 훈이 나 가 버린다 연꽃이 피어날 때의 향기는 다른꽃
어선 맡을수 없을정도로 신비롭다 그리고 연잎에 맺힌 이슬방
울 그것은 어떤 보석보다도 아름답다 목향 정광옥

법정스님의 글 명상은 안으로 충만해지는 일이다 / 70×135cm

산첩첩내고향천리언마는자나깨나꿈속에도돌아가고파
한송정가에는외로이뜬달경포대앞에는한줄기바람뿐매
기는모래톱에헤이락모이락고깃배들바다위로오고가리
니언제나강릉길다시밟아가색동옷입고앉아바느질할꼬

어머님을그리워이글의지은시기삼십팔세에서울진방시댁에서살림
살이를시작한이후이다사임당은늘고향에계신어머님을그리워했
음을알수있다이처럼사임당의어머니를향한그리움과정이얼마나깊어쓰는가
를짐작하고남으며풍부한감성과정감이어우러져예술가의심미체험심미
태도의근간을이룬다고볼수있다 신사임당의어머님그리워 목향정관용

신사임당의 어머니 그리워 / 70×180cm

아우라지 뱃사공아 배 좀 건너주게

싸리골 올동박이 다 떨어진다

떨어진 동박은 낙엽에나 쌓이지

사시장철 임 그리워 나는 못살겠네

정선같이 놀기 좋은곳 놀러한번 오세요

검은산 물밑이라도 해당화가 핍니다

아리랑 아리랑 아라리요 아리랑

고개 고개로 나를 넘겨주게

정선아리랑을 쓰다 목향 정광옥

아우라지 뱃사공아 2수 / 43×54cm

얼룩진 뒷마루에 쪼그라든 민달팽이
겹겹 뒤꿈치를 한올 한올 꿰매가며
고난을 기워 가시던 어머니의 여민 옷깃
칼바람 머언 하늘 만지면서 내려놓고
얼어붙은 난간 위를 휘쳐일 듯 내려놓고
깬 얼음 손을 담그면 아픈 삶이 차갑다
흐트러진 하얀 설움 비집고 들어와서
얼룩진 하얀푸정 노을 머물고
누렇게 바랜 검은 손 세월에서 메말랐네
어머니를 짓고 쓰다 목향 정광옥

정광옥의 자작시 어머니 / 70×100cm

128

남자가
어려서 배울
시기를 잃으면
자라서 반드시
고집이 세고
어리석어지며
여자가
어려서 배울
시기를 잃으면
자라서 반드시
성질이 거칠고
솜씨도 섬세하지
못하리라

태공의 글중에서 쓰다
목향 정광옥

태공의 글 중에서 / 70×35cm

늙으신
어머님을
고향에 두고
외로이 서울로
가는 이 마음
돌아보니
북촌은
아득도 한데
흰 구름만
저문 산을
날아내리네

신사임당의 대관령
넘으며 친정을 바라보다
목향 정광옥

신사임당의 대관령을 넘으며 친정을 바라보다 / 70×35cm

부르튼 입술엔
웃음하나 남겨두고
흐르는 거품
끈적이는
침엔 하얀정
고요에
몸을 맡기며
철렁 철렁
밟고 간다
워낭소리를 짓고
묵향 정광옥

정광옥의 자작시 워낭소리 / 57×37cm

꽃은 피어도
소리가 없고
새는 울어도
눈물이 없으며
사랑은 불타도
보이지 않고
진실은 가리워져
있어도 보인다
안종기의시 진실
묵향 정광옥

안종기님의 진실 / 53×36cm

천지는 고요하여
움직이지 않으나
그 작용은 쉬지 않고 해와
달은 밤낮으로 분주하게
움직여도 그 밝음은
만고에 변하지 않는다
그러므로 사람은 한가한
때일수록 다급한 일에
대처하는 마음을
마련하고 바쁜
때일수록 여유있는
마음을 가져야 한다
임진년 초봄날 씀 목향 광정

좋은글 중에서 / 55×38cm

우두벌은 넓게
펼쳐져 있고
봉의 산은 아득히
솟아 있었네
가을날 강물은
예전과 같고
관청 동이 술에
종일 한가하네
꿈꾸다 푸른옥패
소리에 깨어나
푸른 버드나무
물가 바라보니
단지 보이는것은
물가의 새
안개 속에서
절로 노닐 뿐
조인영선생의
소양정에서 옛일을 생각하며
목향 정광옥

조인영의 소양정에서 / 174×57cm

서예의 이해

1. 서예관련 용어

ㄱ

- 가로쓰기 : 서제를 가로로 배열하여 쓰는 방법으로 글자의 윗부분을 맞추어 씀.
- 가리개 곡병(曲屛)·머릿병풍 (屛風) : 두 쪽짜리의 병풍으로 물건을 가리거나 장식용 등의 실용적인 목적으로 쓰임.
- 간가(間架) : 점과 획의 간격을 조형적으로 알맞게 하는 것.
- 간찰(簡札) : 간지에 쓴 편지글.
- 갈필(渴筆) : 먹이 진하거나 속도를 빨리 하여 종이에 먹이 묻지 않는 흰 부분이 생기게 쓰는 필획.
- 강약(强弱) : 필획의 표현이 강하고 약한 정도.
- 강모(强毛) : 뻣뻣한 털.
- 강호(强豪) : 털의 성질이 강한 붓 황모(黃毛) 낭호(狼豪) 서수(鼠鬚) 등으로 만들어진 것.
- 개형(槪形) : 글자의 외형(外形).
- 결구(結構) : 점획을 효과적으로 조화 있게 결합하여 문장을 구성하는 것.
- 겸호(兼豪) : 강모(强毛)를 호의 가운데에 넣고 두 종류 이상의 털을 섞어서 만든 것으로 초보자에게 적합함.
- 경중(經重) : 필획의 표현 느낌이 가볍고 무거운 정도.
- 경필(硬筆) : 모필(毛筆)에 맞서는 말로서 현대의 필기도구인 연필 볼펜 만년필 등이 이에 속함.
- 고묵(古墨) : 옛날에 만든 먹.
- 골법(骨法)·골서(骨書) : 붓 끝으로 점획의 뼈대만 나타나게 쓰는 방법.
- 골서법(骨書法) : 체본 위에 투명지를 놓고 문자를 골법(骨法)으로 쓰고 그 다음 붓으로 그 골서(骨書)를 따라 연습하는 방법.
- 곡직(曲直) : 필획의 표현이 굽거나 곧은 정도.
- 구궁격(九宮格) : 비첩(碑帖)을 임서할 때 사용하는 종이로 정사각형 안에 정(井) 자형의 줄을 그은 것을 말 한다.
- 구궁법(九宮法) : 투명 구궁지를 체본 위에 놓고 보면서 다른 구궁지에 도형을 그리듯이 연습하는 방법.
- 구궁지(九宮紙) : 모눈이 그어진 습자지 필획의 위치 간격 장단 등을 이해하기 쉽게 1칸을 가로로 3 세로로 3으로 나누어 선을 그어 놓은 종이.
- 구세(九勢) : 구세(九勢)란 동한(東漢)의 서예가인 채옹(蔡邕)이 말한 것으로 붓을 움직일 때 지켜야 할 9가지 규칙을 말한다.
- 금석문(金石文) : 금속이나 돌에 새겨진 문자.
- 금석학(金石學) : 금속이나 돌에 새겨진 문자를 연구하는 학문.
- 기필(起筆) : 점과 획의 시작으로 처음 종이에 붓을 대는 과정.

ㄴ

- 낙관(落款) : 서화(書畵) 작품에 제작 연도, 아호, 성명 등의 순서로 쓰고 도장을 찍는 것.
- 노봉(露鋒) : 기필(起筆)에 있어서 봉(鋒)의 끝이 필획에 드러나도록 쓰는 방법.
- 농담(濃淡) : 필획의 표현이 짙고 옅은 정도.
- 농묵(濃墨) : 진하게 갈려진 먹물.

- 농서법(籠書法) : 체본 위에 투명지를 놓고 문자의 윤곽을 그린 후 붓으로 그 윤곽을 채우듯이 연습하는 방법.

ㄷ

- 단구법(單鉤法) : 엄지와 집게손가락으로 붓대가 지면과 수직이 되도록 잡고 가운뎃손가락 약손가락 새끼손가락으로 안에서 받쳐 작은 글씨를 쓸 때의 붓 잡는 방법.
- 단봉(短鋒) : 붓의 털의 길이가 짧은 붓 주로 회화용으로 쓰임.
- 담묵(淡墨) : 묽게 갈아진 먹물.
- 대련(對聯) : 세로가 긴 족자나 액자를 두 개로 하여 한 작품을 이루도록 한 것으로 낙관은 좌측의 것에만 함.
- 두인(頭印) : 수인(首印)이라고도 하며, 서화의 앞부분에 찍는 도장.

ㅁ

- 마묵(磨墨) : 먹을 가는 것.
- 먹(墨) : 나무나 기름을 불완전 연소시켜 만들어진 그을음에 아교와 향료를 섞어서 만든 서예 용재 유연묵과 송연묵이 있다.
- 먹색(墨色) : 먹의 질과 농도 운필 방법 지질(紙質)에 따라 나타나는 먹의 색.
- 먹즙 : 시판용 먹물로서 물을 섞어 사용하며 부패를 막기 위해 방부제를 넣었으므로 붓의 털에는 좋지 않음.
- 모사법(模寫法) : 체본 위에 투명지를 놓고 위에서 투사하여 연습하는 방법.
- 모필(毛筆) : 동물의 털을 묶어 붓대에 끼워 쓰는 붓을 일컬음.
- 묵상(墨床) : 먹을 올려놓는 상.
- 문방(文房) : 옛날 문인(文人)들의 거실 등 서재(書齋)를 말함.
- 문방사우(文房四友) : 문방에 필요한 4가지 용구, 용재로서 종이, 붓, 먹, 벼루를 말함.

ㅂ

- 반절(半切) : 전지(全紙)1/2.
- 반흘림 : 정자와 흘림 글씨의 중간 정도의 한글 서체.
- 발묵(潑墨) : 서화에서 먹물이 번지는 정도.
- 방필(方筆) : 기필과 수필에서 방형(方形)의 필획으로 장중한 느낌이 들며 한글 판본체에서 많이 볼 수 있음.
- 배자(配字) : 글자 간의 사이를 아름답게 배치하는 것.
- 백문(白文) : 전각의 한 방법 음각으로 새겨 도장의 문자가 희게 찍히는 것.
- 법첩(法帖) : 옛날의 훌륭한 글씨의 명적을 탁본하여 서예 학습을 위해 책으로 만든 것.
- 벼루(硯) : 먹을 가는 용구 재료에 따라 옥연(玉硯), 목연(木硯), 도연(陶硯), 동연(銅硯), 칠연(漆硯), 와연(瓦硯), 석연(石硯) 등이 있음.
- 병풍(屛風) : 두 쪽 이상의 것을 접었다 폈다 할 수 있게 만들어 세워 두는 것으로, 원래는 실내에서 실외의 바람을 막는 가구의 한 종류.
- 봉(鋒) : 붓의 털의 끝 부분으로 붓에서 가장 중요한 부분임.

- 봉니(封泥) : 옛날 중국에서 종이가 발명되기 전의 전한(前漢) 시대에(前漢)시대에 끈으로 엮어진 목편(木片)의 문서를 말아서 진흙으로 봉하고 도장으로 찍은 것.
- 봉서(封書) : 궁중 내에서 근친(近親)이나 근신(近臣) 간에 전해지는 사사로운 편지글.
- 붓말이개 : 붓을 휴대할 때 붓의 털을 보호하기 위해 만든 발.
- 비문(碑文) : 비석에 새겨진 문자.
- 비수(肥瘦) : 필획이 굵고 가는 정도.

ㅅ

- 사군자(四君子) : 매(梅) 난(蘭) 국(菊) 죽(竹)을 말함.
- 사절(四切) : 전지(全紙) 1/4.
- 서각(書刻) : 글씨를 물체에 새김.
- 서법(書法) : 집필, 용필, 운필, 장법(章法) 등 서예 표현에 필요한 방법이나 법칙.
- 서식(書式) : 글씨를 쓰는 목적에 따라 다르게 나타나는 양식(樣式).
- 서제(書題) : 붓으로 글씨를 쓸 때 필요한 글귀.
- 서진(書鎭) : 문진(文鎭)이라고도 하며, 글씨를 쓸 때 종이가 움직이지 않도록 누르는 도구.
- 서체(書體) : 문자의 서사(書寫) 표현으로 시대에 따라 다르게 나타나는 형(形)과 양식(樣式).
- 서풍(書風) : 같은 서체라도 사람에 따라 문자의 표현이 다르게 나타나는 것, 즉 서가(書家)의 개성.
- 선면(扇面) : 부채 모양의 종이. 부채의 거죽.
- 세로쓰기 : 서제를 세로로 배열하여 쓰는 방법으로 글자의 오른쪽을 맞추어 씀.
- 세자(細字) : 매우 작게 쓰는 글자.
- 송연묵(松煙墨) : 소나무의 그을음에 아교와 향료를 섞어 만든 먹.
- 수인(首印) : 서화의 앞부분에 찍는 도장.
- 수필(收筆) : 점 획의 끝마무리 과정.
- 순입(順入) : 역입을 하지 않고 자연스럽게 붓을 놓아 획을 긋는 행위
- 쌍구법(雙鉤法) : 붓을 잡는 방법의 하나. 엄지와 집게손가락, 가운데손가락 끝을 모아 붓을 잡고, 약 손가락으로 붓대를 밀어서 받치고 그 약 손가락을 새끼손가락이 되받쳐 쓰는 방법. 중간 글씨를 쓰는데 적합함.

ㅇ

- 아호인(雅號印) : 호를 새긴 도장 주로 주문(朱文) 양각(陽刻)임.
- 양각(陽刻) : 글자를 볼록판으로 새기는 것.
- 양호필(羊毫筆) : 붓의 호를 양털로 만든 붓으로 성질이 부드러움.
- 액자(額子) : 편액자나 이중 액자를 틀에 끼워 표구하는 방법.
- 억양(抑揚) : 한 글자를 쓸 때 좌우의 방향으로 자유롭게 운필 하면서 필압의 변화를 주는 필획의 표현.
- 여백(餘白) : 종이에 먹으로 나타난 글씨나 그림의 부분이 아닌 나머지 공간.
- 역입(逆入) : 기필할 때에 붓을 거슬러 대는 방법.
- 연적(硯滴) : 먹을 갈 때 필요한 물을 담아 두는 용기.
- 연지(硯池) : 벼루에서 물이 고이는 부분.

- 영인본(影印本) : 원본을 사진이나 기타 과학적인 방법으로 복제한 인쇄물.
- 예둔(銳鈍) : 필획의 표현이 예리하고 둔한 정도.
- 오지법(五指法) : 붓을 잡는 방법 다섯 손가락을 모두 이용하여 붓대의 윗부분을 잡고 쓰는 방법으로 큰 글씨에 적합함.
- 완급, 지속(緩急, 遲速) : 붓이 움직이는 속도가 완만하고 급하며, 느리고 빠른 정도.
- 완법(腕法) : 글씨를 쓰는 팔의 자세 현완법(懸腕法), 제완법(提腕法), 침완법(枕腕法)이 있음.
- 용필(用筆) : 점과 획을 표현하는 데 붓의 사용 위치에 따른 기필(起筆), 행필(行筆), 수필(收筆)의 과정 혹은 '운필(運筆)'이라고도 부른다.
- 운지법(運指法) : 체본의 글자 위에 손가락으로 글씨를 쓰듯이 연습하는 방법.
- 운필법(運筆法) : 붓을 움직여 가는 것. 즉 용필(用筆)에 따른 붓의 운행의 변화에 의해 필획이 표현되는 방법.
- 원필(圓筆) : 기필과 수필의 형이 둥근 원형의 필획으로 우아하고, 유창한 기분이 듦. 한글 판본체인 훈민정음 원본에서 볼 수 있음.
- 유연묵(油煙墨) : 기름을 태워서 생기는 그을음에다 아교와 향료를 섞어 만든 먹.
- 유호(柔豪) : 붓의 털이 부드러운 것.
- 육절(六切) : 전지(全紙)를 여섯 등분한 것.
- 육필(肉筆) : 손으로 직접 쓴 글씨.
- 윤갈(潤渴) : 먹의 농담, 속도에 의해 나타나는 필획이 윤택하거나 마른 느낌.
- 음각(陰刻) : 글자를 오목판으로 새기는 것.
- 의임(意臨) : 시각적인 자형(字形)보다 내면적인 정신을 좇아 임서하는 방법.
- 인구(印矩) : 서화에 낙관을 할 때 도장을 정확하게 찍게 위해 사용하는 도구.
- 인보(印譜) : 도장을 찍어서 모아 엮은 책.
- 인재(印材) : 도장의 재료로서 옥, 금, 동, 나무, 돌 등이 있음.
- 임서(臨書) : 옛날의 훌륭한 법첩을 체본으로 하여 그대로 본떠 써서 배우는 방법.

ㅈ

- 자간(字間) : 글자와 글자 사이의 간격.
- 자기비정(自己批正) : 자신의 작품을 스스로 학습 목표에 비추어 비평(批評) 정정(訂正)하는 것.
- 자형(字形) : 글자의 모양.
- 장단(長短) : 문자의 점획의 길이가 길고 짧은 정도.
- 장법(章法) : 글자를 배자하는 방법.
- 장봉(長鋒) : 붓털의 길이가 긴 붓.
- 장봉(藏鋒) : 점획을 쓸 때 붓의 끝이 필획에 나타나지 않는 것.
- 장액필(章腋筆) : 노루 털로 만든 붓.
- 전각(篆刻) : 서화에 사용되는 도장에 문자를 써서 새기는 일이나 그 도장.
- 전절(轉折) : 획과 획의 방향을 바꾸는 것.
- 전지(全紙) : 화선지 한 장 크기(70cm × 135cm)의 단위. 세로로 1/2 자른 것을 반절, 전지의 1/4을 사절, 1/6을 육절, 1/8을 팔절이라고 함.
- 절임(節臨) : 비문이나 법첩의 부분을 택하여 임서하는 방법.
- 접필(接筆) : 글씨를 쓸 때 점과 획이 서로 겹쳐지는 것.

- 정간지(井間紙) : 정서(淨書) 할 때 글자의 줄이나 간격을 맞추기 쉽게 줄이나 칸을 그어 깔고 쓰는 종이.
- 정서(淨書) : 체본을 보고 충분히 연습한 후 화선지에 낙관까지 양식에 맞게 깨끗이 쓰는 것.
- 제완법(提腕法) : 팔의 자세 중 하나 왼손은 종이를 누르고 오른 팔꿈치를 책상 모서리에 가볍게 대고 쓰는 방법으로 중간 정도나 작은 글씨 크기에 알맞다.
- 제자(題字) : 시집 등과 같은 표제(表題)의 문자나 형식이나 지면에 쓰는 글.
- 종액(縱額) : 세로로 긴 액자.
- 종이받침 : 글씨를 쓸 때 화선지 밑에 먹이 묻어나지 않게 까는 것으로 담요나 융을 주로 사용.
- 종획(縱劃) : 세로로 긋는 필획.
- 주묵(朱墨) : 붉은색의 먹.
- 주문(朱文) : 양각으로 새겨 도장의 문자가 붉게 찍히는 것.
- 중봉(中鋒) : 행필에서 붓의 끝이 필획의 한가운데를 지나는 것.
- 직필(直筆) : 붓대를 지면에 수직으로 세워 쓰는 것.
- 진흘림 : 한글 서체의 한 종류로서 흘림의 정도가 가장 심하여 글자와 글자까지도 서로 연결해 쓸 수 있는 방법.
- 집필법(執筆法) : 손으로 붓을 잡는 방법. 쌍구법, 단구법, 오지법이 있음.

ㅊ

- 첨삭(添削) : 교사가 학생의 작품을 목표에 따라 고치거나 보완해 주는 것으로 주로 주묵(朱墨)을 사용해서 함.
- 체본 : 서예 학습에서 이서를 할 때 본보기가 되는 글씨본.
- 측봉(側鋒) : 붓의 끝이 어느 한쪽으로 치우쳐 행필하는 것.
- 침완법(枕腕法) : 팔의 자세로 왼손을 오른손의 베개처럼 받치고 쓰는 방법. 작은 글씨를 쓰는 데 적합.

ㅌ

- 탁본(拓本) : 돌, 금속, 나무 등에 새겨진 문자나 문양 등을 직접 종이에 베끼어 내는 것.

ㅍ

- 파세(波勢) : 예서의 예서의 횡획의 수필에서 붓을 누르면서 조금씩 내리다가 오른쪽 위로 튕기면서 붓을 떼는 방법. 예서의 특징임. 파책이라고도 함.
- 판본체(版本體) : 훈민정음, 용비어천가, 월인천강지곡 등의 모양을 본뜬 글씨체로 목판에 새겨진 문자라는 뜻에서 붙여진 이름.
- 평출(平出) : 획의 마지막 부분에서 획이 진행되던 방향으로 내쳐 뽑듯이 붓을 거두는 방법
- 표구(表具) : 서, 화, 자수, 탁본, 서예, 사진 등의 작품을 보존, 보관, 전시 등을 위하여 그림이나 글씨의 뒷면에 비단이나 종이를 발라 꾸미고, 나무 등의 장식을 써서 족자나 액자, 병풍 따위를 만드는 일.
- 필력(筆力) : 글씨를 쓸 때 필력(筆力)은 빼놓을 수 없을 만큼 소중한 요소이며 문장을 구사하는 능력이나 글씨의 획에 드러나는 힘.
- 필맥(筆脈) : 필획의 뼈대.

- 필방(筆房) : 서예에 필요한 여러 가지 용구를 파는 곳.
- 필법(筆法) : 운필과 용필을 통틀어 일컫는 말.
- 필봉(筆鋒) : 붓털 중에서 뾰쪽한 끝부분.
- 필사(筆寫) : 문자를 직접 써서 베끼는 것.
- 필산(筆山) : 쓰던 붓을 얹어 놓는 용구.
- 필세(筆勢) : 운필의 세기.
- 필세(筆洗) : 붓을 빠는 그릇.
- 필속(筆速) : 필획을 긋는 속도.
- 필순(筆順) : 필획을 긋는 순서.
- 필압(筆壓) : 붓의 압력, 즉 누르는 힘.
- 필의(筆意) : 운필에서 점, 획의 상호 간에 보이지 않는 연결성.
- 필적(筆跡) : 붓으로 쓰인 문자나 그 문자가 실려 있는 책이나 문서.
- 필획(筆劃) : 붓으로 그은 선.

ㅎ

- 행간(行間) : 여러 줄의 글씨를 쓸 때 줄과 줄 사이의 간격.
- 행필(行筆) : 송필(送筆)이라고도 하며, 점과 획이 기필에서 시작되어 나아가는 과정.
- 향세(向勢) : 마주 보는 두 획을 서로 바깥쪽으로 부푼 듯이 휘게 쓰는 것으로 원필의 경우에 나타나며, 해서체에서 많이 볼 수 있음.
- 현완법(懸腕法) : 팔의 자세로 왼손으로 종이를 가볍게 누르고 오른쪽 팔꿈치를 지면과 나란하게 팔을 들고 쓰는 방법으로 큰 글씨나, 중간 정도 글씨에 적합함.
- 현판(懸板) : 글씨나 그림을 새겨 문 위나 벽에 다는 서예나 인쇄물의 형식을 말하기도 하고 서각(書刻)된 것을 일컫기도 함.
- 형임(形臨) : 임서의 첫번째 과정으로, 자형(字形)에 치중하여 사실적으로 임서하는 방법.
- 호(豪) : 붓의 털.
- 혼서체(混書體) : 판본체에서 궁체로 변해가는 과정에서의 한글 서체의 한 종류.
- 화선지(畵仙紙) : 書, 畵 전문 용지로서 보통 전지 한장의 크기가 가로 70㎝, 세로 130㎝ 정도임.
- 황모필(黃毛筆) : 족제비 털로 만든 붓.
- 횡액(橫額) : 가로가 긴 형의 액자.
- 횡획(橫劃) : 가로로 긋는 필획.
- 흘림 : 정자의 점과 획을 서로 연결하여 쓰는 한글 서체의 한 종류.

2. 먹물

글씨는 먹물의 상태에 따라 느낌이 달라지기 때문에 먹을 가는 요령이 중요하다. 초보자들은 번지는 것을 두려워 해서 무조건 아주 진하게 가는 습관이 있는데, 먹을 너무 진하게 갈면 글씨가 탁해지고, 번짐이 무거워져서 글씨를 오히려 흉하게 할 수 있다. 오히려 적당한 번짐이 있어야 서에 다우면서 아름다움과 멋이 나타난다. 먹은 갈아서 바로 사용하기보다 냉장고에 2~3일 정도 숙성해서 사용할 때 가장 좋은 상태에서 글을 쓸 수 있다.

3. 낙관과 호

가. 낙관(落款)이란

■ 낙관(落款)이란 낙성관지(落成款識)의 준말이다.

■ 동양예술만이 가지고 있는 독특한 조형세계로 작품을 완성 후, 시간(연월일), 글의 화제, 아호, 성명 순으로 쓰고 마지막으로 도장을 찍는 일 모두를 말하며 일반적으로 작품글씨보다 더 작아야 한다.

■ 작품이 한문이면 한문 낙관으로, 한글이면 한글낙관을 찍어야 한다.

■ 낙관 글씨 위치는 기본적으로 왼쪽 윗부분이 기준이 된다.

■ 낙관은 글쓴이가 누구이고, 언제 어느 날에 썼는지, 왜 썼는지 등을 알 수 있는 중요한 명기이다.

■ 서예작품을 할 때, 본 내용을 쓰고, 글을 지은이가 글씨를 쓰고 도장을 찍는다.

■ 낙관 도장의 위치, 크기, 모양 등이 그림과 글씨가 어울려야 한다.

■ 낙관에는 작품을 만든 동기나 작품을 만든 장소 칭찬하는 글이나 축사를 적기도 한다.

■ 남의 작품을 모방했을 때에는 반드시 원 작가 이름이나 호를 쓰며, 마지막 본인 호와 성명 순으로 쓰고, 도장은 성명과 호 순으로 찍는것이 예의요 상식이다.

■ 낙관에는 가로글씨는 가로로 된 낙관도장으로 찍고, 세로글씨는 세로로 된 낙관 도장을 찍어야한다.

■ 낙관에서는 인장은 글씨보다 약간 작은 것이 어울린다.

■ 남의 작품을 모방 했을 때는 방(倣)○○○라 쓴다.

■ 성명인(姓名人 : 白文 음각)과 아호인 (雅號人 : 朱文 양각)인장을 두개나 한 개 찍는다.

■ 글씨 크기에 맞추어 낙관인장을 찍는 것이 원칙이다.

■ 인주도 일반 도장의 인주가 아니라 서예낙관용 인주가 따로 있으며, 그 재질도 매우 까다롭게 다르게 구분되어 있다.

■ 한글인의 경우는 판본체가 주로 쓰이며 한자인의 경우는 전서를 바탕으로 한 전각체가 주로 쓰인다.

■ 낙관의 크기는 7푼(21×21mm), 8푼(24×24mm), 9푼(27×27mm), 1치(30×30mm)로 구분되어 진다.

나. '호'란

■ 예로부터 문인들은 모두 '별호'를 가지고 있어서 이름 대신 호를 주로 사용하였다.

■ 호는 일반적으로 스승이나 선배가 지어주는 것이 통례이며, 당호나 서재는 자기 스스로 지어 쓰기도 한다.

■ 호는 이름과 달리 좋은 문장이나, 자연물, 사는 곳, 산 이름, 사람의 성격 등을 고려해서 짓는다.

■ 아호(남의 호를 높여서 부르는 말) 밑에다 산인(山人), 산인(散人), 도인(道人), 주인(主人), 노인(老人), 옹(翁) 거사(居士), 일사(逸士), 포의(布衣) 등을 쓰이는데 이를 설명하면 다음과 같다.

• 산인(山人) : 속세를 떠나 산에 사는 사람을 뜻한다.(人과 山자를 합하면 신선 仙字가 된다). 그런데 원래 정한 '호' 이외에 자(문구)에다 山人 두자를 합쳐서 '호'로 쓰 기도 한다.

• 산인(散人) : 어느 한 곳에 얽매이지 않고 자유롭게 사는 사람을 뜻한다.

• 도인(道人) : 학문과 예술의 한 분야에 정진하고 있는 사람이라는 뜻이다.

• 주인(主人) : 대개 당호 또는 산 이름 밑에 붙여서 쓰는 것으로 그 집, 또는 그 산의 주인이란 뜻이다.

• 노인(老人) : 다 늙은이란 뜻으로 노인(老人)은 호 밑에 쓰고 노는 호 밑에 혹은 위에 쓰기도 한다.

• 옹(翁) : 노인(老人)과 같은 뜻으로 늙은이란 뜻이다.

• 거사(居士), 일사(逸士), 토사(退士) : 속세를 떠나 조용한 초야나 산, 절에 들어가 도를 닦는 선비를 뜻한다.

• 포의(布衣) : 속세를 떠나 초야에 살면서 도를 닦는 야인이란 뜻이다.

다. 당호의 표시법

■ 당호는 옥호(屋號)라고도 하나 당호(堂號)가 보편적으로 많이 쓰인다.

■ 당호는 작가 자신의 호와는 달리, 사는 집 또는 작업실 등을 말한다.

■ 당호의 내용은 그 작가의 취미 생활 또는 스승들과의 관계를 내용으로 한다.

■ 당호에는 당(堂), 산방(山房), 서옥(書屋), 헌(軒), 정(亭), 노(盧), 각(閣), 누(樓), 실(室)을 붙인다.

라. 도장 찍는 법

■ 글씨나 그림은 호나 성명을 쓰고, 마지막으로 도장을 찍음으로써 하나의 작품이 완성된다.

■ 그림에 찍는 도장을 인장 또는 도서라 하며, 일반적으로 낙관을 찍는다고 말한다.

■ 도장은 대체로 전서를 택하여 성명은 음각으로 새기고, 호는 양각으로 새기는 것이 보통이다.

마. 호는 양각, 이름은 음각

■ 원래 호는 윗사람이나 선생님으로부터 받는 것이 일반적이므로, 존중과 감사의 의미로 양각을 쓰며, 그리고 자기 이름은 위에서 받았다고는 하나 이미 자기 정체성을 대변하는 겸손한 의미에서 음각을 쓰여 지는 것이라고 한다.

■ 도장에 붉은 인주를 묻혀 글씨나 글씨에 찍는 일은 동양의 서·화 예술에서 독특한 운치를 자아내며 작품의 내용을 증명하고 믿게 하는 동시에 장식적인 면에서도 매우 아름다운 것이다.

■ 전각은 스스로 파서 사용하기도 하지만, 좋은 인재를 구입하여 전문가에게 부탁하여 사용하는 것이 좋다.

■ 글씨나 그림에 쓰이는 인장의 종류에는 성명인과 호인이 있고 좋은 문구를 새긴 수인과 유인이 있다.

■ 성명인은 정사각형으로 하되 이름은 음각으로 새겨서 찍으면 백문(白文)이 나오게 하고 호인은 양각으로 새겨 찍으면 주문(白文)으로 나오게 하는 것이 원칙이다.

■ 낙관을 쓸 때는 호를 먼저 쓰고 그 다음에 성명을 쓰지만 낙관도장은 성명인 하얀 글씨(白文)을 먼저 찍고, 붉은 글씨 호인(朱文)을 나중에 찍는 것으로 되어 있다.

■ 수인은 화제를 쓴 오른편 머리 쪽에 찍는 인장으로 그 모양은 장방형 또는 타원형 등이 있다. 여기에 새겨 쓰는 문구는 2자~4자 정도가 적당하고 음각이나 양각 모두 다 쓸 수 있으며, 판본체가 가장 잘 어울리고 예술적 표현에 가장 적합하며 많은 사람이 선호한다.

■ 유인이란 말 그대로 자유로 화면의 적당한 곳을 찾아 찍는 도장을 말한다.

■ 글씨에서는 대개 오른쪽 중간에 찍지만 그림에서는 대개 화제를 쓴 반대쪽 구석에 찍는다.

■ 유인은 주로 양각으로 새겨 성명인, 호인보다는 조금 큰 도장을 찍으며 문구내용은 건강과 축복의 내용을 담는다.

■ 인니는 일반적으로 붉은색이나 종류가 여러 가지이다.

■ 대체로 그림에 적당한 인주는 붉은색 보다는 약간 주황빛이 나며 투명한 인주가 수묵과 잘 어울린다.

■ 인니를 묻혀 도장을 찍고 나면 낙관도장에 묻은 인주를 깨끗이 닦고 높은 곳보다는 낮은 곳에 보관한다.

■ 도장은 돌에 새기는 만큼 조금만 충격을 주어도 깨지기 쉽다.

■ 낙관도장을 찍는 요령은 우선 도장을 모서리에 고르게 인주를 묻힌 다음 화선지를 서너장 접어 반

드시 평평한 위에 작품을 올려놓고 나무로 된 직각자를 대고 정신을 집중하여 천천히 눌러간다.
■ 금방 찍은 인주는 젖어 있으므로 화선지를 그 위에 얹어 인주가 그림에 묻지 않게 하는 것이 좋다.

바. 축하의 표시법
■ 글씨나 그림을 남의 경사를 축하하는 뜻에서 선물하는 것은 동양의 좋은 미풍양속중의 하나이다.
■ 생일, 환갑, 결혼 등에 글씨나 그림을 선물하는 경우 경사에 맞는 글귀나 내용을 담은 글을 쓴다.
■ 결혼의 경우에는 축하하는 뜻에서 부귀를 표시하는 모란과 자식을 비는 의미에서 포도, 비파, 석류 등을 그리고 부귀다복(富貴多福)이라 쓰고 축○○인형화혼(祝○○仁兄華婚), 축○○인제연길지경 (祝○○仁弟燕吉之慶)이라 쓴다. 회갑(華甲), 회갑(回甲), 주갑(週甲), 회년(甲年)라 쓴다.
■ 생일의 경우에는 어린이보다 대개 어른에게 많이 선물하는데 칠순이 경우에는 희수(稀壽), 팔순인 경우에는 미수(米壽), 구순인 경우에는 백수(白壽)라 쓴다.

사. 나이나 존칭 부탁을 받았을 때 표시법
■ 15살 지학(志學), 30살 이립(而立), 40살 불혹(不惑), 50살 지명(知名), 60살 이순(耳順), 70살 종심 (從心)이라 칭한다.
■ 예순을 바라봄을 망육(望六), 일흔을 바라봄을 망칠(望七), 여든을 바라봄을 망팔(望八), 아흔을 바라봄을 망구(望九), 백 살을 바라봄을 망백(望百)이라 한다.
■ 남자의 존칭에는 일반적으로 선생(先生)이라 하고 여자의 존칭에는 여사(女史), 여사(女士)라 쓴다.
■ 친구나 친지·후배에 대한 존칭으로 인형(仁兄), 대형(大兄), 존형(尊兄), 학형(學兄)이라 하고 대 상사, 사백(詞伯)은 지식 있는 친구를 부르는 말이다.
■ 친근한 후배나 제자를 칭할 때는 현제(賢弟), 인제(仁弟)라 쓴다.
■ 그리다의 표시에는 서(書), 사(寫) 베끼다 등을 일반적으로 많이 쓰인다.

아. 년, 월, 일 쓰는 법
■ 글씨나 그림을 그리고, 연기를 표시하는 방법에는 일반적으로 음력의 간지, 즉 십이지간(육십갑자) 을 쓰고, 월을 기록하는 데는 정월, 경칩등 계절을 칭하는 말을 쓰고, 일을 나타내는 데는 삭·망· 후일 등을 쓴다. 간지의 칭호는 다음 표와 같고 60년마다 되풀이 된다.

자. 육십갑자

갑자(甲子)	을축(乙丑)	병인(丙寅)	정묘(丁卯)	무진(戊辰)	기사(己巳)
경오(庚午)	신미(辛未)	임신(壬申)	계유(癸酉)	갑술(甲戌)	을해(乙亥)
병자(丙子)	정축(丁丑)	무인(戊寅)	기묘(己卯)	경진(庚辰)	신사(辛巳)
임오(壬午)	계미(癸未)	갑신(甲申)	을유(乙酉)	병술(丙戌)	정혜(丁亥)
무자(戊子)	기축(己丑)	경인(庚寅)	신묘(辛卯)	임진(壬辰)	계사(癸巳)
갑오(甲午)	을미(乙未)	병신(丙申)	정유(丁酉)	무술(戊戌)	기해(己亥)
경자(庚子)	신축(辛丑)	임인(壬寅)	계묘(癸卯)	갑진(甲辰)	을사(乙巳)
병오(丙午)	정미(丁未)	무신(戊申)	기유(己酉)	경술(庚戌)	신해(辛亥)
임자(壬子)	계축(癸丑)	갑인(甲寅)	을묘(乙卯)	병진(丙辰)	정사(丁巳)
무오(戊午)	기미(己未)	경신(庚申)	신유(辛酉)	임술(壬戌)	계해(癸亥)

차. 계절을 나타내는 법

1월	정월(正月)	조춘(肇春)	조춘(初春)	맹춘(孟春)	추원(諏月)	신춘(新春)
2월	중춘(仲春)	여월(如月)	협종(夾鐘)			
3월	계춘(季春)	모춘(暮春)				
4월	조하(肇夏)	여월(餘月)	중려(仲呂)	맹하(孟夏)	초하(初夏)	
5월	중하(仲夏)	고월(皐月)	유월(榴月)	포월(蒲月)		
6월	계하(季夏)	차월(且月)	임종(林鐘)	만하(晩夏)	초월(秒月)	하월(荷月)
7월	조추(肇秋)	상월(相月)	맹추(孟秋)	상추(上秋)	초추(初秋)	과월(瓜月)
8월	중추(仲秋)	장월(壯月)	계월(桂月)	엽월(葉月)	유월(酉月)	남려(南呂)
9월	계추(季秋)	현월(玄月)	만추(晩秋)	모추(暮秋)	국월(菊月)	계상(季商)
10월	조동(肇冬)	양월(陽月)	양월(良月)	초동(初冬)	해월(亥月)	맹동(孟冬)
11월	중동(仲冬)	황종(黃鐘)	만동(晩冬)	상월(霜月)	고월(皐月)	
12월	계동(季冬)	대려(大呂)	만동(晩冬)	계월(季月)	모동(暮冬)	극월(極月)

- 날을 표시는 일일(一日), 이일(二日), 삼일(三日) 등 숫자로 표기하고 절기에 후일(前後) 몇 일이라 쓴다.
- 예를 들면 입춘후삼일(立春後三日), 우수후일(雨水後日)이라 쓴다.

카. 음력 절기 표기명

봄	입춘(立春)	우수(雨水)	경칩(驚蟄)	춘분(春分)	청명(淸明)	곡우(穀雨)
여름	입하(立夏)	소만(小滿)	망종(芒種)	하지(夏至)	소서(小暑)	대서(大暑)
가을	입추(立秋)	처서(處暑)	백로(白露)	추분(秋分)	한로(寒露)	상강(霜降)
겨울	입동(立冬)	소설(小雪)	대설(大雪)	동지(冬至)	소한(小寒)	대한(大寒)

- 절기 명을 반드시 써야하는 것을 아니지만 적절하게 써도 된다.
- 일반적으로 초춘(初春), 춘월(春月), 하일(夏日), 맹하(孟夏), 추일(秋日), 중추(仲秋), 초동(初冬), 동월(冬月)이라 쓴다.
- 이밖에 길일(吉日), 초일(初日), 춘일(春日), 하일(夏日), 추일(秋日), 동일(冬日)이라 일을 표기하기도 한다.

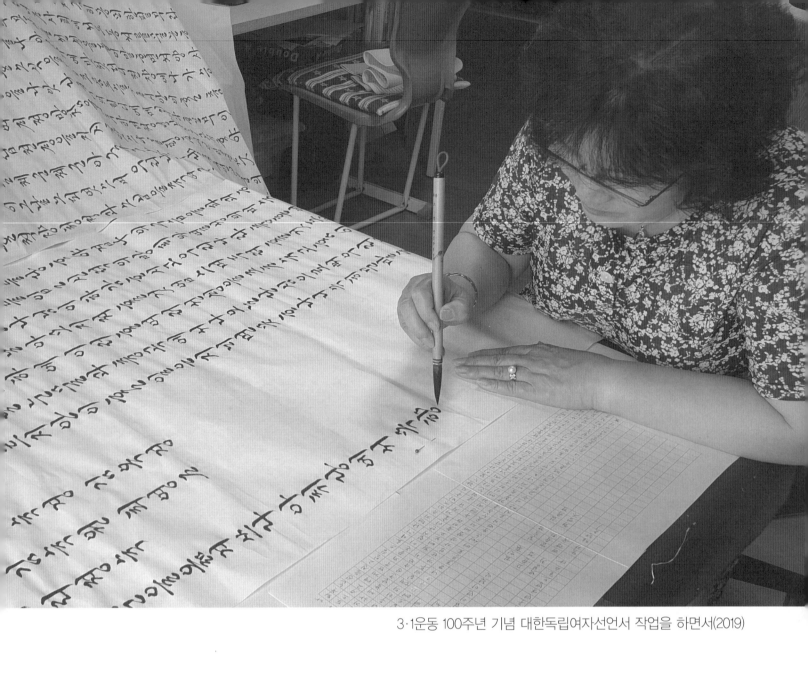

3·1운동 100주년 기념 대한독립여자선언서 작업을 하면서(2019)

참고문헌

• 이미경, 『한글서예』, 학원사(1991. 6)

• 이현종, 『붓한글 궁체·옛시조와 현대문역』 이화문화출판사(2008. 3)

• 이 곤, 『서예술의 조형미』, 월간 서예문인화(2019. 2)

• 신웅순, 『시조명칭』, 월간 서예문인화(2019. 1)

• 조성주, 『전각예술』, 월간 서예문인화(2019. 6)

• 지성룡, 『궁체서예미』, 월간 서예문인화(2018. 12)

• 곽노봉, 『서예의 이해』, 월간 서예문인화(2019. 7, 2020. 6)

• 정병욱, 『시조문학사전』, p862 신구문화사(1970. 2)

• 『모현회 도록』, 원영출판사(2010. 10)

최근 개인전 실적

- 개인전 15회 2020 "동행" 목향 정광옥 초대개인전
 2020년 예담 The Gallery(2020. 11. 3 ~ 11. 29)
- 개인전 14회 목향 정광옥의 한글궁체 길잡이
 2020년 춘천미술관 2층(2020. 11. 13 ~ 11. 19)
- 개인전 13회 아름다운 한글궁체 목향 정광옥 초대개인전
 2019년 강원연구원 1층 RIG(2019. 11. 12 ~ 11. 26)
- 개인전 12회 2019 "3.1운동 100주년 기념 독립선언서를 품다" 목향 정광옥 초대개인전
 2019년 강원연구원 1층 RIG(2019. 2. 25 ~ 3. 29)
- 개인전 11회 2018 "정선아리랑 세계로 가다" 목향 정광옥 개인전
 2018 춘천문화원 의암전시실 1층(2018. 9. 5 ~ 9. 9)
- 개인전 10회 "춘천 그곳에 가고 싶다" 목향 정광옥 초대개인전
 강원발전연구원 1층 RIG GALLRY(2017. 1. 23 ~ 2. 10)
- 개인전 9회 "춘천 역사인물 재조명하다" 목향 정광옥 초대개인전
 송암아트리움(2016. 9. 2 ~ 9. 23)
- 개인전 8회 "정선아리랑은 영원하다" 초대개인전
 정선(2014. 10. 2 ~ 10. 5)
- 개인전 7회 "정선아리랑은 품다" 목향 정광옥 개인전
 춘천문화원(2013. 10. 9 ~ 10. 15)
- 개인전 6회 "소통과 화합하는 춘천 호랑이" 목향 정광옥 개인전
 춘천미술관(2013. 6. 7 ~ 6. 13)
- 개인전 5회 목향 정광옥 초대개인전
 원주돼지문화원 갤러리(2012. 7. 1 ~ 7. 31)
- 개인진 4회 경춘신복신진칠개통기념 "목향 징광옥 개인진 춘천시인의 시 한글 판본체"
 (2011. 9. 3 ~ 10. 4)
- 개인전 3회 경춘선복선전철개통기념 "목향 정광옥 개인전 김유정소설의 서간체"
 김유정역 로비(2011. 7. 24 ~ 8. 23)
- 개인전 2회 경춘선복선전철개통기념 "목향 정광옥 개인전 춘천시인의 시 한글궁체"
 남춘천역 손님 맞이방 로비 (2011. 6. 4 ~ 7. 4)
- 개인전 1회 경춘선복선전철개통기념 "목향 정광옥 개인전 강촌 시 · 서 · 화 전시회"
 강촌역 로비(2011. 5. 1 ~ 5. 31)
- 부스전 및 국내외 초대 회원전 520여회

작품소장

- 강원도청, 춘천고등학교, 강원연구원, 강원도자원봉사센터, 문경옛길박물관, 정선군청, 한국여성수련원 등

한글궁체 책을 펴내며

　30여 년 동안 붓을 벗 삼아 나를 돌아보며 한글서예가이신 갈내 이만진 선생님과 늘 샘 권오실 선생님께로부터 실기공부와 이론공부를 하고 또 원로 선생님들의 서예 책을 통한 자료와 틈틈이 공부하던 것을 모아 정리하였으며, 20년 동안 한글서예 강의를 하면서 연구한 경험으로 정리를 해 보았습니다.

　붓글씨는 빨리 이루어지거나 쉽게 얻어지는 것이 아니라고 생각합니다.
　안정된 마음과 정신이 집중해야만 하고 수많은 노력과 인내가 필요하다고 생각합니다.

　서예책을 만들어 낸다는 것은 어려운 일이라고 생각이듭니다. 3년간 작업을 하였지만 아직도 많이 부족하다고 생각이 들었습니다.

　먹을 접할 수 있는 것은 행복이고, 먹을 가는 것은 자기의 인격을 아름답게 가는 것이고, 글씨를 쓰는 것은 자기의 인생을 정성스럽게 쓰는 것이고, 붓을 씻는 것은 자기의 때 묻은 마음을 청결하게 씻는 것이라고 하신 안병욱 선생님의 말씀이 기억납니다.
　붓글씨는 나를 다듬어 주는 것이라고 생각합니다.

　책을 내는 데 애쓰신 이춘근님과 월간 서예문인화 임직원님들께 감사를 드립니다.

<div align="right">2020.11　정 광 옥</div>

묵향 정광옥의

한글궁체 길잡이

2020年 11月 13日 초판 발행

저　자 묵향 정 광 옥

발행처 　(주)이화문화출판사
발행인 이 홍 연 · 이 선 화

등록번호 　제300-2015-92호
주소 　서울시 종로구 인사동길 12, 311호
전화 　02-732-7091~3 (도서 주문처)
FAX 　02-725-5153
홈페이지 　www.makebook.net

값　15,000원